U0141833

3

1

4

5

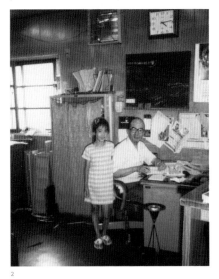

6

2

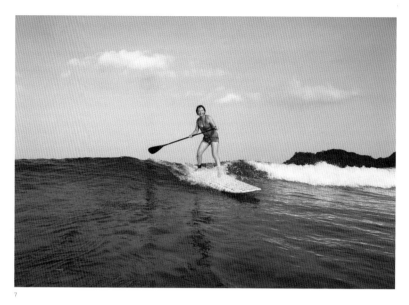

7

8

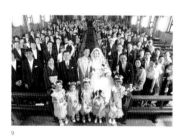

9

1. 害羞怕生的幼年時期（1978）／ 2. 和祖父攝於裁縫工房（1980）／ 3. 20 歲成人禮的照片（1997）
4. 畢業作品「Line Machine」（1999）／ 5. 任何時候都全力支持我的父親（2003）
6. 祖母在教室的受洗儀式（2006）／ 7. 透過衝浪，和水融為一體（2012）
8. 自己親自上陣演出「無反光鏡相機 EOS M bay blue」TV-CM（2013）佳能
9. 再結新緣分的結婚典禮（2014）

「日常當中的偶然能夠產生奇蹟。
平凡無奇的日常信息，有時候能夠改變人生。」

Mr.Children「1992-1995」「1996-2000」報紙廣告「水滴」(2001)
OORONG-SHA/TOY'S FACTORY
當我正在尋找專屬報紙廣告的創意時，
偶然見到父親滴在報紙上的飲料痕跡，而得到這個靈感。
任職博報堂時期，第一次製作的報紙廣告。

V

當我看到這張照片，照片中拍攝到不知名人士在沖繩的防波堤上作畫題詩。
我體認到在平凡無奇的景色當中，總是存在著歌曲。

Mr.Children「1992-1995」「1996-2000」海報「防波堤」(2001)
OORONG-SHA/TOY'S FACTORY
「我想和作畫的人一起描繪歌詞」，所以拍攝地點選在沖繩。

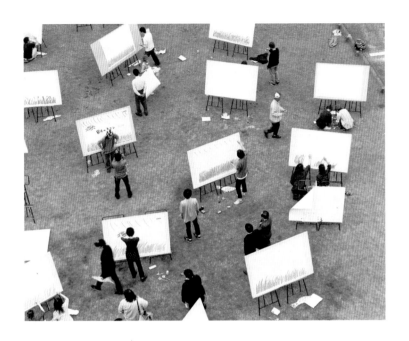

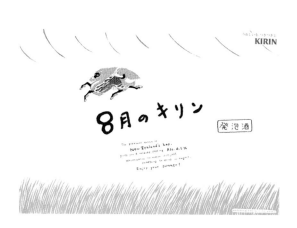

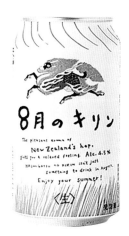

「廣告的委託製作，第一步就是了解『廣告的心情』。
如何感受客戶所擁有的印象，並設法加以運用，非常重要。」

「8 月麒麟」商品包裝／海報／短片（2003）麒麟啤酒
接下夏天限定的發泡酒包裝工作時，我首先感受到微風吹過的印象。
完成作品也確實呈現出「風」的感覺以及「心情」。
「8 月麒麟」不僅止於包裝和電視廣告，後來還發展出故事，編輯成書，
所用音樂推出 CD 專輯，甚至還舉辦展覽。

「所有的相遇都不是單純的相遇，
而是一個又一個的奇蹟，就是『御緣』。」

「goen°標誌」與「goen°硬幣」(2007～)
2007年，融合 goen° 的概念「藉著相遇，實現夢想，為人搭起溝通的橋樑」，
我打造出有人、大自然、五感、樂器、動物、食物、物品的圓形標誌，
並加入春夏秋冬各種場景，運用曼陀羅的風格繪製出上方的「goen°標誌」。
右頁的「goen°硬幣」會親手送給第一次見面的人，表達「珍惜因偶然產生的必然緣分」。

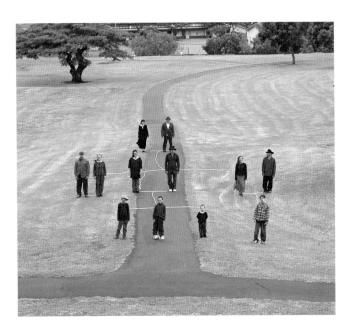

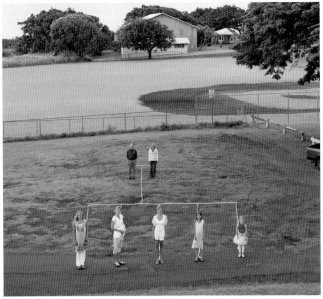

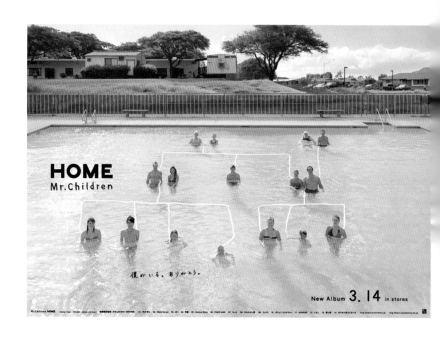

「當祖母和所有家人齊聚時，
我領悟到如果缺少現場的任何一個人，就不會有我的存在。」

Mr.Children「HOME」(2007) OORONG-SHA/TOY'S FACTORY
第一次為 Mr.Children 設計的專輯封面。
根據主唱櫻井和壽的話「人體結構的七成是水」，嘗試了各種設計。
我參加祖母在教堂的受洗儀式，和家人親戚一起觀禮。
因而想出「HOME」所打造「存在於此」的主題。

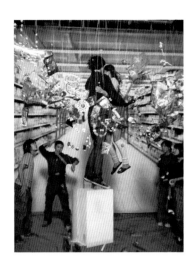

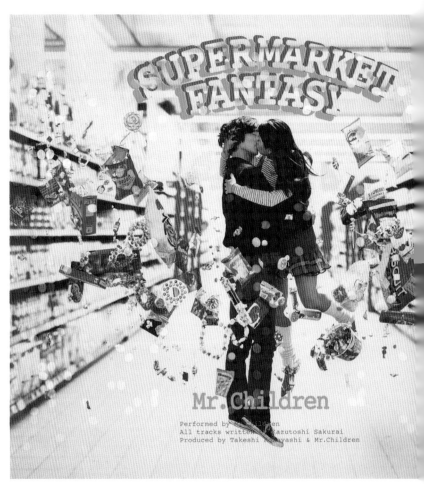

「在人們往來交錯的這座消費空間──
超市當中，我覺得更適合運用夢幻風格加以表現。」

Mr.Children「SUPERMARKET FANTASY」(2008)
OORONG-SHA/TOY'S FACTORY

接到專輯封面的委託時，專輯名稱尚未決定。

可是，我相信歌曲當中一定滿載歌手想要表達的訊息，所以專輯歌曲我一聽再聽。

聽歌的時候，我感受到想在日常生活當中追求奇蹟的衝動。

我為簡報取名為「SUPERMARKET FANTASY」，結果直接採用為專輯名稱。

「我想要提出附近居民
和動物園能夠溝通連結的新活動方式。」

「動物 goen°」(2009 ～) 到津森公園
我對北九州市公園的理念
「打造有利自然、動物、人類的設施」，深有同感，
於是產生了「動物 goen°」的企畫想法。

「工作坊是誘發人類向前邁進的隱形力量，設計並建構人類的想像力。」

coen°（2008～）

每個月舉辦以兒童為對象的 coen°。

大家共同思考「要做什麼」，然後再一起動手做。

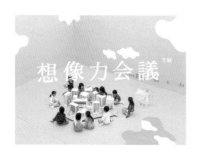

「相較眼前看得見的部分，前面各個階段的環境更為重要。」

三菱地所「想像力會議」篇 TV-CM（2008）

我不僅製作廣告，包括人的想法、公司體制等從內部改變的部分，我也會參與。

「大人也一起開始想像未來」，所以，當時的三菱地所社長以及各單位員工都共同參與。

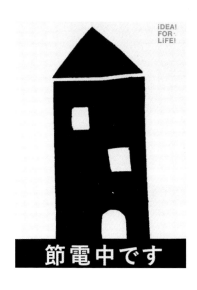

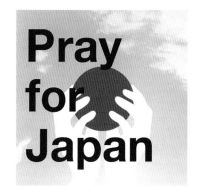

「第一次感受到提供給人們真正需要的，
第一次感受到訊息能夠真正傳遞到位。」

「Pray for Japan」「目前節約用電中」（2011）
在三一一東日本大地震之後，
提供全世界各地都能夠自行下載、印刷、使用而設計的「Pray for Japan」標誌，
以及能夠貼在首都圈的店面或企業「目前節約用電中」標示。
實際使用的人確實非常多，讓我再一次意識到創作的重要性。

「我了解『任何時間，任何狀況，自己都想繼續創作連結人和人之間的作品』。」

「歌唱接力」TV-CM（2011）三得利

在東日本大地震發生之後，因為媒體紛紛自制，CM 從電視螢幕上消失，
為了節約用電，也自動取消現場表演，大街小巷聽不到任何音樂。
在這樣的狀況當中，我促成三得利旗下簽約的 71 位藝人錄製「歌唱接力」，
唱出〈昂首向前走〉和〈昂首望夜空的星星〉。

「『畫圖』，可以為環境注入畫圖氛圍，
選色和完成速度也會越來越快。」

「報紙日記」(2011～)
一天的最後功課是「報紙日記」。
這是為了真正想要作畫時的能力鍛鍊，
「就像是為了下一場比賽，運動選手的暖身運動。」
拼貼當天的票券和有興趣的事物，忠實畫下當時的心情。

「廣告是不期而遇的事物。
我不僅想呈現出商品的真實形象，
還希望能夠留下其他絕妙出色、對大家有益的事物。」

三得利咖啡「BOSS Silky Black」TV-CM（2012）三得利
以「音樂」（管弦樂團）表現享用「BOSS Silky Black」的時間。這是廣告系列第 7 彈。
個性獨具的表演者演奏一首樂曲，創造出令人驚喜歡愉的和諧旋律，透過夢幻風格的影像展現在螢幕上。

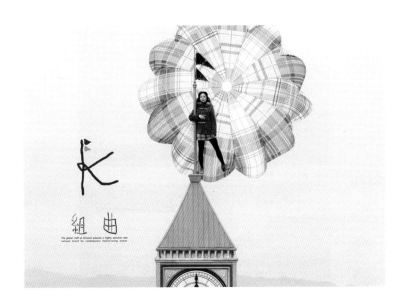

The global craft of Onward presents a highly sensitive inter-
national brand for contemporary fashion-loving woman.

「我很重視親手描繪。
親手畫下的草圖,能夠傳達質感、甚至是氣味給參與製作的人,
還能夠共享想法。」

「組曲 2013 Autumn & Winter」TV-CM(2012-2013)ONWARD 樫山
回到「畫圖」的原點,在圖中呈現出「世界」,再轉換拍攝成影像的 CM。
從照片可看出拍攝完成的影像,非常忠於原畫。

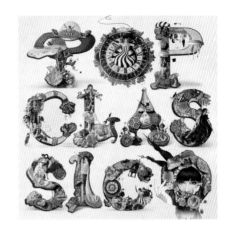

「編寫故事，在故事當中寫入信息傳遞給所有人，
如果加上歌曲和繪畫，就一定能夠打動人心。」

松任谷由實「POP CLASSICO」（2013）環球音樂
認識松任谷由實之後，我重新找到自己的創作根源。
松任谷由實告訴我「令人懷念的未來」，成為這件創作誕生的關鍵句。

所有作品的誕生都和生長的環境息息相關。

心中的前世可能都會影響手工打造、描繪、書寫的作品。

所以，我希望能夠打造健全的土壤，好好培育。

母親節「goen° plant planet」（2015）三越伊勢丹

我以上方的圖，表現出母親自編的許多床邊故事。

如果母親是一棵大樹，那些故事就是茂密的枝葉。

在這項企畫中，故事中的人物變成種種商品，於伊勢丹新宿店各樓層銷售。

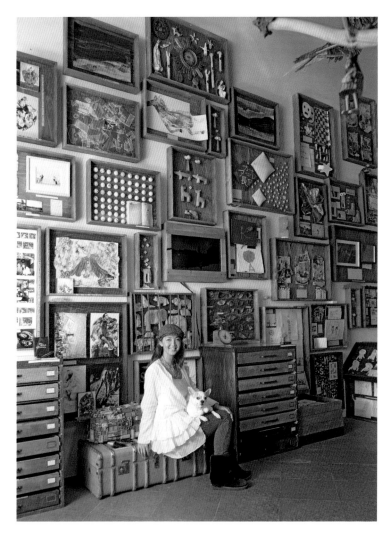

排列各式各樣的物品之後，
發現這些都是「打造出我的果實，我打造出的果實」。

「en°樹木果實」展（2012）
在外苑前的「On Sundays」舉辦個展。
展出各式各樣的物品，有信件、畫作、企畫書、原畫、隨手塗鴉、撿拾來的物品等。

アイデアが生まれる、一歩手前のだいじな話
想法誕生前最重要的事

森本千絵

はじまりのことば

前言

大切なことはいつも色や音楽に変えて

重要的事物總是化為色彩或音樂

常有學生提問「如何才能夠成為藝術總監或是創意總監呢?」每當碰到這類詢問時,我總是思考究竟什麼是藝術總監和創意總監等職稱。

飛行員或護士是職稱。可是無論是藝術總監或創意總監,都不是取得資格認證才獲得的頭銜。在兒童當中就可以找到絕不輸大人、出色的創意總監;許多兒童在玩耍時,或在學校課業當中,就已經在執行監製的工作。因此,我認為兩者並非是成長到某一階段之後所從事的職業,而是在成長過程裡扮演的角色。

身為藝術總監、創作人,自己參與過許多不同的工作。例如,三得利咖啡的「BOSS Silky Black」〈卷首插圖XX〉,佳能「無反光鏡相機EOS M」〈卷首插圖Ⅲ8〉的電視廣告影片,Mr.Children的廣告和CD專輯封面的藝術監製〈卷首插圖Ⅳ V Ⅵ Ⅶ Ⅻ ⅩⅢ ⅩⅣ〉,NHK晨間連續劇《幸福鐵板燒》的片頭影像製作,最近則擔任松任谷由實專輯

森本千繪

《POP CLASSICO》的藝術總監（卷首插圖XXIX），以及負責三谷幸喜監製的舞台劇《聲》的美術監製。我甚至還主持個人廣播節目，可以說是遊走在各種媒體和空間之間，自己都不知道如何簡單解釋自己的工作。雖然工作都和藝術總監、創意總監相關，然而每次必須達成的結果都各有不同，所以絕對無法以一招走遍天下。

然而，這些工作的共通之處在於如何將他人的想法化為具體的傳遞方式，此外，我的表現形式總是伴隨著音樂和顏色。這種方式源自於我孩提時期的體驗。

小學時，我經常繪製賀卡送人，自己編歌，策畫園遊會，製作集訓手冊，布置教室等，其實和現在的工作大同小異。但是，追根究柢，最原始的體驗是來自和祖父一同生活的歲月。

雙親繁忙，所以我從小就寄養在青森縣的祖父母家，那兒是擁有豐富大自然的地區。對我而言，祖父就好像卓別林，無論我遭遇哪種挫折失敗，悲傷哭泣，他從來不動怒責怪我軟弱，只是教我認識顏色，教我唱歌。

話說，小的時候，我經常尿褲子，遲遲無法脫離尿布生活，但是祖父從來不斥責我。有一天，祖父冒著風雪騎著自行車出門。過了不久，返家的祖父，在我的面前展現七條、七種不同顏色的內褲。七彩可愛的內褲，漂亮極了，我一心只想趕快穿上，所以再三向祖父保證絕對不再尿褲子。果然，從那天之後，我再也不尿褲子了。

熱愛音樂的祖父，教我唱好多歌曲。第一首學會的歌曲是〈你是我的陽光〉（*You are my sunshine*）。祖父一邊教我唱歌，一邊教我認識英文單字，等我學會之後，我總愛和祖父合唱這首歌。只要唱這首歌，我總是心情快樂。有一天，我最喜愛的洋娃娃被另一個小孩搶走，傷心地大哭，祖父來到我的身邊，唱起〈你是我的陽光〉；聽著聽著，我忘記了剛才的不愉快，開心地笑著和祖父一起合唱。

重要事物總能夠轉換成為顏色或歌曲，傳遞人心，感動人心。

和祖父一起生活的日子，我學會了這些事情。

我想這些就是我的表現方式的原點。

森本千繪

広告とは「ものの本質」を「人の心」に伝えること

廣告是傳遞「物質本質」，打動人心

二〇〇七年，我離開博報堂廣告公司，成立自己的設計事務所「goen°」。「設計廣告」是接受他人委託，針對消費性商品，從創意人的觀點發想，尋找自己發現的答案，再設法呈現。在一連串的過程當中，我最重視的「設計真正價值」，在於如何汲取當事者的想法，細心篩選出商品的本質和普遍性，進而將本質化為實際形式，深達人心。承接他人的想法，再設法打造，進而打動人心，並非易事，所以更需要確實面對各項作業。如此一來，才能為收看廣告的觀眾和廣告製作委託人，帶來陣陣驚喜，並確信自己能夠製作出感動和豐富人心的廣告作品。

對我而言，廣告是「連接人心的溝通方式」。因此，對於所有工作，我都秉持著問心無愧的精神，為雙方搭建溝通的橋樑，交流想法，發掘所長並加以宣揚。

工作經驗累積越多，這種想法隨之擴張增強。我唯有期許自己更盡心努力，用心

滿足所有需求。

他人の方法論でオリジナルはつくれないから

使用他人的方法論，則無法打造原創

在本書中，我將敘述自己的工作經驗談，其中包含我奉行不渝的原則，或是工作的方法論。然而，我並非撰寫具體的方法論，例如「這樣做就能夠成為總監」，或是「這樣做就會獲得成功」；而是透過感覺、心情、意識等有點兒特殊的方法論。

但是，這些都是我個人對廣告或設計的看法。如果各位照本宣科，恐怕就只是模仿，無法自創。因為，一直以來，我的作品都是希望能夠感動人心，或是希望鼓舞人們起身行動，搭起人與人之間的橋樑，尋找潛藏在各角落的各種可能性。

我的方法論是希望能夠觸動各位的五官意識，解放習慣因循方法論的行動模式，進而解放心靈，自由發想，找到屬於自己的原創。

森本千繪

9

目次

前言／はじまりのことば

重要的事物總是化為色彩或音樂 …………… 5

廣告是傳達「物質本質」，打動人心 …………… 8

使用他人的方法論，則無法打造原創 …………… 9

1

すべてのものづくりはご縁からはじまる

所有的創作都是始於緣分

日常生活中，隨處有趣味 …………… 24

「人的想法」有時候超過廣告 …………… 25

在現場希望有哪些偶遇 …………… 27

一點一滴，都是奇蹟累積 …………… 30

聆聽樂曲，直到滲入全身細胞 …………… 32

成長過程就是靈感的來源 ………33

猶豫迷惘時，挑選「有希望的選項」 ………36

一人會議，催生靈感 ………39

溺水時，放鬆自己，隨波逐流 ………41

放空自己，借助他人之力 ………44

如何抓攫「漂浮在半空」的空想 ………45

抓住「風」，了解「心情」 ………47

珍惜「就是此人」的直覺 ………48

宛如奪取他人的初戀 ………50

萃取最後一滴「靈感」的方法 ………52

創作的核心在「外」 ………54

運用在海中的感受性和感覺，進行創作 ………56

不拘形式，模糊「界線」 ………58

2 心と身体が動くものを
身心必須隨時靈活變動

森本風格的迎接早晨方式，拉下夜幕方式 ‧‧‧‧‧‧ 62

一天的結束，以「報紙日記」重新鍛鍊自己 ‧‧‧‧‧‧ 63

忙碌時，更需要刻意找尋「閒暇」 ‧‧‧‧‧‧ 66

「舒適」和「創作」之間的關係 ‧‧‧‧‧‧ 68

不求人多，只需一人喜愛就有希望 ‧‧‧‧‧‧ 70

運用身體思考「靈感」，以想法進行「簡報」 ‧‧‧‧‧‧ 72

只在最初和最後使力，享受中間過程 ‧‧‧‧‧‧ 74

不忘記化為音樂的感覺 ‧‧‧‧‧‧ 76

廣告是不期而遇的結果 ‧‧‧‧‧‧ 78

感動是撼動人心的課程 ‧‧‧‧‧‧ 81

3 あくまでこだわるとき、こだわりを捨てるとき

堅持必須因地制宜，懂得堅持和取捨

自己決定隨著命運起舞的方式⋯⋯⋯⋯⋯⋯ 86

創作數量超越他人數倍的結果⋯⋯⋯⋯⋯⋯ 89

朝著目標，繞遠路而前進⋯⋯⋯⋯⋯⋯ 91

表面設計，任何人都可行⋯⋯⋯⋯⋯⋯ 95

距離廣告，還差一步⋯⋯⋯⋯⋯⋯ 98

工作和世界都因「瘋狂的人」而改變⋯⋯⋯⋯ 100

工作坊是設計人的可能性和想像力之地⋯⋯⋯⋯ 102

普通的茶杯，也能成為無可取代的紀念⋯⋯⋯⋯ 104

個性鮮明的前輩所教我的事物⋯⋯⋯⋯⋯⋯ 106

簡報是展現夢想的饗宴⋯⋯⋯⋯⋯⋯ 108

4

本物の追求
追求名副其實的真正事物

從耕土著手，從根改變……124

思考人類，想像未來……127

深信不疑的信念是撼動人心的力量……129

重點是「埋於土中的根」……132

肯定自己一路走來的經歷……110

如果是自己演奏這首樂曲時……111

和音樂並肩而行、製作而成的廣告簡報……114

音樂引領著人和人之間的相遇……116

廣告的呈現是一瞬間，其中刻畫的過程卻是永遠……119

5

私はこんなふうに世界を見ていた

個人的世界觀

裁縫工房是我的畫室⋯⋯⋯⋯⋯⋯⋯ 154

藏在感動人心事物中的事物⋯⋯⋯ 150

設計也需要運動精神⋯⋯⋯⋯⋯⋯ 146

真正的藝術總監是本領高強的工匠⋯⋯⋯⋯⋯ 144

堅定意志，貫徹到底，才有資格稱為專業⋯⋯⋯ 142

經歷多次失敗，才知道何為真品⋯⋯⋯ 140

名副其實的真品會成為自己的體驗⋯⋯⋯ 138

首先想像「想畫什麼」⋯⋯⋯⋯⋯⋯ 136

相信，投注熱情製作，完成之後則冷靜以對⋯⋯⋯ 133

促使我的細胞接觸諸多事物的父母157

家人之愛的力量160

拯救 goen。的這位部長162

訊息加上圖畫，更能傳遞心意163

一種米養百種人，眾口同聲才有異166

混沌世界所帶給我的印象168

有興趣，就會有改變170

6

命の前にさらしても恥ずかしくないものを

面對人類、毫不愧疚的事物

為了真實感受自己活著174

goen。改變之日177

交棒⋯⋯⋯⋯⋯⋯ 178

理所當然存在的設計⋯⋯⋯⋯⋯⋯ 180

為了存活下來的生命，什麼是媒體的要務⋯⋯⋯⋯⋯⋯ 182

和大自然共存，人類依舊能夠舒適生活⋯⋯⋯⋯⋯⋯ 184

能夠影響任何時代的「美好事物」⋯⋯⋯⋯⋯⋯ 186

喜怒哀樂的感覺留在「細胞」裡⋯⋯⋯⋯⋯⋯ 188

「老婆婆」傳奇⋯⋯⋯⋯⋯⋯ 189

打造「更不可思議」⋯⋯⋯⋯⋯⋯ 191

不獨自掌控作品，所以能夠輕鬆以對⋯⋯⋯⋯⋯⋯ 193

點連成線，線連成圓⋯⋯⋯⋯⋯⋯ 196

相遇會不斷提供解答⋯⋯⋯⋯⋯⋯ 198

從過去找到嶄新⋯⋯⋯⋯⋯⋯ 200

唯有當下能夠打造而成的世界⋯⋯⋯⋯⋯⋯ 202

為什麼世界上需要偶像和英雄 ……

必須要有可能活不過明天的覺悟 ……

夢想引領我向前邁進 ……

209

204

207

結語／おわりのことば

在主要夢想中，不斷傳達 ……

內心故鄉和令人懷念的未來 ……

212

214

後記／あとがき ……

218

森本千絵／もりもと ちえ ……

221

1

すべてのものづくりはご縁からはじまる

所有的創作都是始於緣分

日常にはおもしろいことがたくさん転がっている

日常生活中，隨處有趣味

我的事務所名稱goen，源自於日文「御緣」的發音。首先，請容我從頭細說名稱的由來。

在博報堂任職期間，我曾經參與「HAPPY NEWS」的宣傳活動。最初只是針對「讀報日」（譯註：四月六日，日文的「四」、「六」發音合起來和「閱讀」同音）的宣傳活動企畫進行提案，日本報業協會認為「時下的年輕人都不看報紙了，所以請協助設計報紙廣告，以便鼓勵閱報」。當下，我覺得這項委託簡直是強人所難，因為即使在報紙上刊登廣告，從不看報的人根本看不到這則廣告啊。所以，我認為不應該在報紙上刊登廣告，而是讓這則廣告脫離報紙，在報紙以外的世界展翅遨遊。這個想法啟動了「HAPPY NEWS」的開端。

報紙上的報導似乎都千篇一律，其實仔細閱讀之後，會在不經意處發現許多有趣

的小報導。

報紙不是只有淒風苦雨的報導，也不是只有艱澀難懂的文章；其實在日常生活當中，隨處都有鼓舞人心的消息，如果閱讀報紙時，能夠抱著這種心情，應該會覺得這個世界真是既有趣又可愛。

為了落實想法，我集合了多位大學生，合力從報紙上尋找「HAPPY NEWS」，剪下、然後護貝，製作成簡報資料，向日本報業協會提案。

「人の想い」は、時に広告以上のものへ
「人的想法」有時候超過廣告

向客戶簡報時，我卯足全力，當天為了向客戶呈現「最頂級的簡報饗宴」我身穿自己印製的「HAPPY NEWS」T恤，將 HAPPY NEWS 束成紙捲，和氣球一起放入籃子當中。這身簡報打扮，簡直就像是童話人物小紅帽。

森本千絵

25

可是，會議室中坐滿了西裝畢挺、正經八百的叔伯輩人物，我的打扮過於搶眼突兀，反而難以傳達我的真意。果然不出所料，評審認為「這身打扮應該無助於報紙銷售」，所以該年，「HAPPY NEWS」的企畫未能獲得青睞。

即使如此，我仍然認為如果日本報業協會能夠採用這種方式，慢慢地向世人傳遞這個想法，一定能夠有所改變。一年之後，日本報業協會主動聯絡，表示「在簡報結束之後，經過一番深思熟慮，我們決定放手一搏，盛大舉辦」。

二○○四年，日本報業協會公開向全國徵求「HAPPY NEWS」，決定從當年投稿的報導當中，選出「HAPPY NEWS 大獎」，並公開頒獎。

獲選為第一屆「HAPPY NEWS」大獎是沖繩縣波照間島的報導。

這座小島鮮少發生犯罪案件。有一天，島內居民的錢包遭竊。島上警察認為「本島絕對不會有人偷竊錢包，犯人一定是烏鴉」。於是他擺放烏鴉愛吃的波蘿麵包，結果，波蘿麵包消失了，卻出現失竊的錢包。這真是一則相信人性、溫暖人心的報導。

Chie Morimoto

這項募集活動獲得媒體的爭相報導，新聞或談話節目也播出頒獎典禮。結果，「宣傳」效果遠遠超越了報紙廣告或十五秒的電視廣告。

「HAPPY NEWS」是企業出資委託的工作。然而，卻是一項運用媒體、經過時間醞釀、逐漸改變的「活動」。直到現在，我仍然擔任每年的評審；而且，因為是全國性的徵稿活動，匯集了全民的夢想和心意，更能確實地普及擴散。我參與過許多博報堂的工作，然而「HAPPY NEWS」卻是前所未有，無可比擬。因為「HAPPY NEWS」，我知道了「緣分」（goen）的真義。

現場でどんなことに出会いたいか
在現場希望有哪些偶遇

「HAPPY NEWS」後來持續舉辦，每年都出書，直到二〇一三年。我則是到二〇〇六年為止，每年都參與書籍裝幀。

森本千繪

二○○六年「HAPPY NEWS 大獎」是金澤地方報紙的報導。糖果雜貨鋪的老婆婆行動不方便，鄰居的國中男生雖然不是她的家人，卻每天幫忙老婆婆倒垃圾。這則新聞令人讀來備感溫馨。當年的專書封面，我打算刊登兩位主角的照片，於是偕同攝影師池田晶紀，一起拜訪金澤。

執行企畫時，我總是挑選能夠催生化學作用的合作夥伴，因為世界上沒有所謂的正確表現方式，反而經常取決於當時現場參與人士的突發奇想。攝影師當然專精拍攝，畫家當然擅長畫圖。但是並非只要是專家就行，而是在添加若干調劑。我珍惜當時在現場相遇的任何人事物。因此，當我必須親赴現場時，同行的夥伴常是重要關鍵。

「工作就是旅行」。客戶委任工作，表示自己將和他人攜手合作，獲得「出遊」的許可。因此，無論工作性質為何，每次接到委託時，我的心情總是雀躍不已。如果還能覓得投緣的工作夥伴，更是令我樂不可支。

這次的夥伴是池田弟。池田弟總是笑容滿面，所以能夠化解初次見面的生澀，令

Chie Morimoto

人不知不覺地敞開心房。「HAPPY NEWS」是交織著各種小幸福，在報紙不起眼的一角慢慢綻放花朵。所以我需要池田弟的笑顏。

抵達金澤之後，我們先拜訪國中男生的家。進入屋內，首先映入眼簾的是來自全國民眾的信件，以及民眾自選「HAPPY NEWS」所裝訂而成的小冊子。我想這些民眾一定是想和這位國中男生分享「HAPPY NEWS」。這項活動竟然產生如此鼓舞人心的連鎖反應，我真是感動萬分。而且，在池田弟友善可親的笑臉下，國中男生的母親道出不少故事，例如她如何教養出如此貼心的孩子等；到了後來，我們簡直像是來到親戚家玩耍一般，毫不拘束地在客廳活動，還厚臉皮地共享用餐，度過溫暖愉快的時光。

森本千繪

ひとつひとつが奇跡の積み重ね

一點一滴，都是奇蹟累積

然後，我們轉往拜訪糖果雜貨鋪的老婆婆，和她天南地北地聊天話家常。老婆婆萬萬沒想到自己的報導竟然造成話題。

老婆婆表示「我什麼也沒有做啊，就是鄰居國中男生幫忙倒垃圾而已嘛。竟然上報，還有電視報導。結果，那些小時候常來店裡光顧的孩子，都紛紛前來問好。我只是每天坐著顧店而已。世間竟然有這種事啊」。

然後，老婆婆問我：

「妳是做什麼的呢？」

我解釋說道：「美術大學畢業之後，我從事設計工作和企畫構思，例如『HAPPY NEWS』，設法落實每個人的想法，並加以傳遞。」

老婆婆接著說：「原來妳的工作是幫人結緣啊。」

我本來就喜歡「緣分」一詞。然而，我從來沒有想過在設計工作中，竟然能夠聽到日本人獨特的表現方式──「緣分」一詞。

這項企畫最初的簡報並未獲得認可，日本報業協會遲疑了一年才開始進行。不過，隨著企畫的進展，我還來到金澤等地。這些後續發展，促使我發現冥冥之中似乎有股不知名的力量，引領著我向前邁進。

不僅是這項企畫，所有我曾參與過的工作，我發現都潛藏著這股不知名的力量。

所有事物不僅是單純的相遇，而是一項又一項的奇蹟。

我感動莫名，當場哭得像個淚人兒。池田弟見狀，立刻說道：「這就是青春啊！」然後兩人前往海邊，對著大海高喊：「我就是這麼傻！」還自編〈緣分〉一曲。

那時，我暗自決定，如果有朝一日能夠獨立創業，公司名稱就使用「緣分」。

森本千繪

身体に染み渡るまで音源を聴き込む

聆聽樂曲，直到滲入全身細胞

在進行「HAPPY NEWS」的同一時期，我也承接了 Mr.Children 專輯《HOME》的封套（卷首插圖ⅫⅢ）製作。以往，我都是負責製作 Mr.Children 的廣告，這是第一次參與製作專輯封套。

而且，唱片公司的負責窗口告知，專輯名稱是簡單的「HOME」一字；然後主唱櫻井和壽的來信，內容僅是短短的一行字——人體結構的七成是水，這理所當然的常識眾所皆知。然後，他再託人轉達「這張專輯就是這種感覺，所以請設計這種感覺的封套」。

接下委託之後，我反覆思考《HOME》的封套。當我參與音樂專輯封套的設計時，我會不厭其煩地反覆聆聽樂曲，讓曲調滲入每寸肌膚，進而忘記這是客戶委託的工作。曲調會縈繞盤旋在每日的生活當中，不知不覺地影響自己的步調和思

慮。如此一來，體內就會自然而然地誕生靈感、醞釀成形。

這次，我當然也依樣畫葫蘆。不過，因為是第一次為Mr.Children設計封套，現在回想當時，覺得自己似乎過於使勁，竟然提出了十多個不同形式的「HOME」想法，例如摺紙製作的家、俄羅斯娃娃等。可是，這些都是經由腦袋思考而成的提案，我總覺得還有更適合的方式。

自分の生まれや育ちがアイデアのもとになる
成長過程就是靈感的來源

當時，祖母患病住院，我利用工作空檔前往橫濱的醫院探視。祖母是插花老師，非常注重花朵的色彩感受。祖母喜歡藍、澄紅等淡色系，受到她的影響，我也特別喜愛這些顏色。

大家都知道醫院用色單調乏味，祖母當然心中百般不悅。如果是單人病房，還能

森本千繪

自己隨興布置；然而祖母與人同房，睡在硬梆梆的病床上，病床之間的區隔使用同色的垂簾，有時還必須面對同房病患難敵病魔、因而離開人世，導致心生自己就是死神下一目標的恐懼。種種情況實在令我難受。

我知道人終須一死，所以希望每個人長眠之前，活得自在快樂；即使到了最後一刻已經無法言語，身邊仍能充滿自己喜愛的顏色，內心仍能描繪自己喜好的物品。

剛好當時是年底，於是我在病房中掛上聖誕節裝飾，以及倒數計時、迎接新年的月曆。我心想如果衷心期待新年的到來，或許能夠振奮心情，延命益壽。但是這項舉動似乎違反醫院非單人病房的規則，不僅遭到醫生斥責，還被強制拆除。

有一天，祖母突然提出要求，表示打算受洗、成為基督徒。我詢問理由，祖母回答希望自己的告別式能夠在教堂舉行，教堂內裝飾三色堇等鮮艷多彩的花朵。我充分理解祖母的心情，所以協請神父前來病房，為祖母講道。在年關前某天向醫院告假外出，前往教堂受洗。

受洗當天，祖母頭戴新娘般的頭紗，由於已經無法自己行走，她必須以輪椅代

　　　　　　　Chie Morimoto

步；當我望著坐著輪椅、在兒子協助之下進入教堂的祖母，就像是再次披上婚紗、步上紅毯的新娘。

我突然覺得人生到了最後一刻，其實是和天神結合，而我們即將目送祖母走上冥土之路。

在教堂裡，祖母的兄弟和兒女分立兩側，如同家譜一般。如果這是一部描繪人生的戲劇或電影，這一天正是家族全員為了主角祖母齊聚一堂的終幕。在這樣的場面中，我深深體會到家族之間相連的血脈，如果缺少任何一位家人，或許今天我就不存在於這個世上。我頓時領悟到自己身在此處、參與其中就是「HOME」，這就是我左思右想，卻未曾參透的理所當然之感──「人體結構的七成是水」。

我立刻想到專輯封套能夠設計成家譜，而且拍攝地點不能是約定俗成的、理所當然的場所，而是一種無法以一己之力完成的地方，所以應該尋找無法獨力站穩的地點。最後，我決定拍攝地點設在水中，在游泳池當中製作家譜。

祖母受洗儀式結束之後兩天，就必須向 Mr.Children 成員進行簡報。所以，

森本千繪

前一天，我徹夜趕工製作家譜的企畫書，連同之前製作的其他提案，一起報告發表。結果，Mr.Children 全員異口同聲地決定採用家譜提案。

我堅持拍攝對象必須選擇真正的家族。可是，拍攝期間是十二月底，日本正值嚴冬，無法在戶外游泳池拍攝。於是我和攝影師瀧本幹也討論，斟酌考量各種條件，最後決定在夏威夷茂宜島進行拍攝。而且，只有日本新年期間的聖誕節，才有可能湊齊參與拍攝的各個家族。在協調各方人馬的日程之後，訂於正月初一出發，拍攝三、四日，然後，初五回國。這種行程簡直是體力大考驗。

在出發前夕，祖母離開了人世。

迷ったら、「希望のある方」を選ぶ
猶豫迷惘時，挑選「有希望的選項」

二〇〇七年一月一日，在出發前往夏威夷的飛機正要起飛的轟轟聲中，我決定離

Chie Morimoto

開博報堂，獨立開業。

《HOME》專輯封套來自於對所愛家人的想法。在企畫的過程當中，我發現即使在博報堂任職，參與企業的各種大型計畫，也無法為一般人的日常生活進行設計，例如把祖母養病的醫院裝飾地更為開放明亮。

我心想此時不獨立開業，更待何時；事後回想，當時內心已經蓄勢待發。如果以顏色比喻，就像是紅綠燈的綠燈。從機內窗戶俯瞰雲層，形狀漂亮多變，彷彿是一片藍海世界。心中對於東家博報堂不存絲毫眷戀，也沒有祖母過世的悲傷，反而是一片清明自在。

在機內，我想起製作「HAPPY NEWS」時，金澤老婆婆所說的話，決定公司名稱為「goen。」，並在專輯《HOME》發行之後，在四月正式獨立開業。

此後便有如神助，萬事順遂。同行的瀧本攝影師當時也正逢事務所搬遷，早上才聽他提起「事務所要搬到某某大樓的四樓」，我隨口回應「我也在找尋適當的物件呢」。結果當晚，父親熟識的房屋仲介傳真介紹，剛好就是瀧本攝影師新事務所所

在大樓的三樓。這些機緣巧合，更是讓我深感箭已上弦，不得不發。

不僅是獨立開業的時候，每當我下定決心時，總會出現各種機緣巧合，推波助瀾。

這種無法以一己之力、難以抗拒的事物，總能形成驅策激發的契機，個個都是難得的機緣。

這些推動前進的潮流通常突然湧現，所以在抉擇時當然惶惶不安。

可是，我向來抱著勢不可當、唯有趁勢而行的心態，尤其是遇到必須做出重大決定、遭逢巨大潮流時，我一定順勢而為，從此絕不回頭或放棄，一心向前邁進。

面對抉擇，猶豫是否順勢而行時，我必定會選擇充滿希望光明的一方。人生就是不斷地抉擇，工作也是同理。當設計出現兩個方向時，我會挑選感覺明亮的一方，挑選基準並非是顏色漂亮，或是看似歡樂無比，而是覺得潛藏無限希望。

我所說的「希望」或許可說是「開端」，或可說是雖然是未完成的事物，卻充滿夢想，所以由此開始，「希望」無限。

徹底的な「一人会議」からアイデアは生まれる
一人會議，催生靈感

當工作需要進行決斷之時，我的方法如下。

針對每項委託，先腦力激盪出各種創意，等到各種創意齊備，我便閉目冥思，在自己的腦中召開決議大會。每次會議至少有二十位以上的自己參與，有時甚至多達百位以上。

我生來彆扭，總愛唱反調，在後續章節中，我將解釋這或許是自己的童年環境所致，導致性格多樣。對我而言，這種一人會議方便行事，每次的腦內大會真是百家爭論，各執一詞。

「這項創意有點負面吧」

「但是那項創意缺乏格調」

「只講究格調，恐怕無法傳遞正確訊息吧」

森本千絵

「即使正確傳達訊息，缺乏樂趣，恐怕不容易娛樂大眾吧」

「光是娛樂大眾，缺乏童心，結果是兒童不宜觀賞吧」

「想要面面俱到，恐怕只會淪為一首無法感動人心的樂曲吧」

「但是如果無意溝通，當然無法傳遞正確訊息啊」……這類爭論已是固定戲碼。

有時意見過於繁雜分歧，反而越想越糊塗；不過，廣告本是提供大眾觀賞，大眾各有不同的價值觀，所以必須立於不同的觀點，進行討論，探討所有的可能性，才能周全。

在徹底進行一人會議之後，我在心中默默將每項創意逐一緊握手中，然後再猛然鬆手，如果此項創意直直落下，就決定不採用。我在心中不斷重複這個動作，最後必定會有一兩個創意，即使鬆手之後仍留在手上。

很多音樂人常說，腦海中不時浮現各種旋律，可是最後總有縈繞不去的旋律，想必是旋律已經滲入體內深處。創意也是同理，最後決定留下的選項，不是透過大腦理性挑選，而是透過內心和身體挑選。這種追隨本能的方式，已經不知不覺地成為

40　　　　　　　　　　Chie Morimoto

做人做事的原則。

這些為了工作而產生的創意和身心合一，所以，如果問我究竟是在執行「工作」，還是尋找「處世原則」，已無差別。總之，在他人委託的工作中所產出的創意，最後並非成為他人的物品，而是內化累積在心中。所以，挑選創意、具體實踐，最後其實是在引領自己的人生方向。

因祖母的事件和為「HOME」工作，我獨立開業。所以，如果說有某種工作和人生無關，我實在無法相信。

溺れそうになったら、力を抜いて流されてみる

溺水時，放鬆自己，隨波逐流

人生的重大變動，我稱之為無法抗拒的巨浪，因為自己本身曾經親身體驗。有一回，我乘坐衝浪板，從高知縣的四萬十川順流而下，途中遇到湍流，捲入渦流之

森本千繪

41

中，差點溺水身亡。

在生死關頭的那一刻，恰巧在附近河岸的衝浪好手對我大喊「不要掙扎，放鬆全身，順水漂流」。

在湍急激流之後，必有水流匯聚處，人體能夠自然浮起。我聽從建議，雙手護頭，以免撞擊到岩石，然後放鬆全身，隨波漂流。雖然在途中，背部幾度碰撞岩石，但是不一會兒的工夫，我就漂流到河水匯聚處，浮上了河面。

我常聽說衝浪時，如果遇到大浪，只要讓自己像胎兒一樣，隨浪翻捲即可。雖然明白這個道理，然而一旦遇到溺水，人免不了掙扎、設法游回岸邊，卻不知這樣徒耗體力，根本不可能游上岸。許多海上遇難事件，多半是想靠己力游回岸邊所致。

遇到這種情形時，只需放鬆全身，隨波逐流；但是內心必須堅信「自己一定能夠活下去」。這股「活下去」的能量才是救生索。

在四萬十川事件之後，在夏威夷的考艾島，我捲入了三層樓高的巨浪，失去意識。現在回想起來，在那次之後，我的工作方式有所改變。夏威夷事件之後，我參

與時裝品牌「組曲」（卷首插圖 XXVI XXVII），以及「niko and...」二〇一三年的秋冬廣告。因為這件工作，我開始擔任導演，自己描繪分鏡草圖，拍攝影片。

一件工作從事多年之後，基本能力越來越強，漸漸興起挑戰新事物的欲望；或是為了力求完美表現，所以改變工作方式和內容。不過，我認為轉變來自於自己或周遭人事物經歷生死攸關的事件，體會到「活在世上真好」。這種大悲大喜，撼動內心，因此帶來轉變。

在這種體驗之後，總會產生「唯獨當下此刻，才得以創作完成」的事物。所以，我絕對將撼動自己的事物或情感，化為具體事物。然後，順勢而為，讓自己的體驗能夠靈活運用到後續的工作上。

或許有人質疑「世上的機運哪有可能如此巧合？」或許，應該說只要自我掌舵人生，改變人生，就能夠締造各種機緣巧合。

因為，心想事成。

我總是珍惜相遇的人事物，所以能夠遇到終生難忘的工作。

森本千繪

自分を空っぽにして「相手の力」を使う

放空自己，借助他人之力

身在水中的感覺，能夠應用到工作當中。尤其是初次合作時，就可以像在水中一樣，先將自己放空、放鬆，才能抓住漂來的事物。

各位當然可以擁有自己的喜好和堅持，例如最近聆聽的音樂、喜好的顏色、矚目的事物等，都是可以慢慢珍藏累積在心中；然而，在工作上，對於初次見面的人，我通常不做任何預設。

因為委託案件的想法存在於客戶心裡，幾乎所有的答案都潛藏在這些想法當中。

所以，我只需要用心傾聽客戶所言。在客戶的話中若有勾動自己心弦之處，再設法延伸話題或提供建言，如此一來，我就能夠掌握客戶的意圖，算是一種借力使力的方式。

有趣的是如果對方生氣蓬勃，自己就能全力發揮；但是對方懶散無力，則自己也

隨之敷衍馬虎。因此，對方的能量正面，例如「我喜歡這項商品」，或是「活動中希望如此進行」等，我就能借力使力，更能樂在其中，增加工作樂趣，對方更會如同鏡射反映出自己的身影，欣喜地接受我的提案。

客戶或許會以為提案是我的構思成果，殊不知我只是具體呈現出客戶本身的想法，這些原本就潛在客戶內心的想法，我只是挑出容易勾起注意或好奇心的要素；所以看似是全新的創意，其實我未施絲毫力氣。

「ふわ〜っ」をいかに感じ取るか
如何抓攫「漂浮在半空」的空想

說穿了，我只需要「放空自己」，掌握住縹緲無形的感覺，再設法強調。

二○○三年參與麒麟啤酒的「8月麒麟」（卷首插圖VIII IX），我接受博報堂首位女性總監太田麻衣子女士的全權委任，負責設計夏季限定發泡酒的包裝。當時，麻衣子女

士自己已有一些縹緲無形的想法。麒麟啤酒的負責窗口已經先行告知她委託的內容，顯示麒麟啤酒的負責窗口在傳達訊息時，已有自己的期望想法。麻衣子女士在傾聽客戶的說明時，掌握到那股縹緲無形，並在自己內心產生「這種創意可行」等，也是縹緲無形的想法；最後我在聽取麻衣子女士的說明時，再次感受到這個想法。

當時，我所接收到的感覺就像是「晾曬在外的衣服，隨風擺動」。酒類賣場並列著琳瑯滿目的酒類商品。由於是夏季限定，所以我希望商品陳列店內時，就像輕輕拂過的微風、串起各式各樣的故事。

所有委託工作的第一步都在設法掌握這種縹緲無形的感覺。唯有放空自己，才能貼切感受到對方話中的氛圍，進而理解。具體而言就是「理解心境」，萬事都從「了解對方的心境」開始。

抓住「風」，了解「心情」

「風」をつかむ、「心地」がわかる

等到看出輕拂而過的「風」，了解「心境」；為了更深植心田，進入第二步時，並不是立刻尋找適合的詞彙，而是尋找符合心境的音樂，營造出產生那種心境的環境。音樂是空氣振動的迴響，播放音樂能夠讓工作房成為適合的環境。所以，首先讓自己的所在空間，運用音樂營造出那種心境，使得身體逐漸習慣；一旦身體習慣處於這種心境，自然而然地就會對相應事物產生反應。

說來巧合，和麻衣子女士會面的前一天，我參加友人公司的聖誕宴會。宴會上，結識了插畫家大塚ICHIO，交換名片之後，我發現名片背面印著大塚ICHIO的插畫，也是飄盪著縹緲無形的感覺，我不禁心動，覺得「可以使用這件樂器」（畫）。

我立刻聯絡大塚先生，然後播放自己挑選的印象音樂，一邊閱覽他的作品，確認「那股感受」。結果，兩者果然非常契合，大塚先生筆下的線條似乎也更為縹緲無

森本千繪

形，我當下決定要和他合作。

我總是憑著這種直覺，尋找各種心境相符的人士，最後也都如我所願。所以，別逆流掙扎，而是要乘風而行。

珍惜「就是此人」的直覺

「この人だ」という勘を大事にする

每每遇到初次合作的人，我總是開心無比。我向來不在意對方是否曾有豐功偉業。無論是新人、其他業界人士、一般人士，我都平等以待，我重視的是「氣場」和「過程」。

大塚ICHIO先生是著名的插畫家，在和他合作之前，我對他一無所知。可是，從他所散發出的氛圍和感性，我衷心覺得合作肯定沒有問題。對於初次合作的對象，一般人通常抱著謹慎的態度，不過，無論成敗與否，只要覺得投緣契合，我就

會主動要求合作，因為相信這種怦然心動的「第六感」，總是使得工作更加愉快。

「8月麒麟」啤酒的名稱，並非來自文案作家或設計師等創意人的想法，而是取自行銷人員的說明。夏季限定的啤酒，六月開賣，九月下架。六月時，夏天即將到來，就會想來一罐沁涼透心的啤酒；七月時，夏季開始，更是滿心雀躍期待飲用啤酒；八月則是盛夏時節，然後逐漸來到殘暑的九月，趁著夏季尾聲享受清涼入脾的口感。所以，我覺得「8月麒麟」非常適合這次的廣告。當我聽到這個名稱時，又像是有一陣微風拂過、滿心覺得飄飄然地，所以立刻決定採用。

我將自己挑選的印象音樂交給大塚先生，請他在創作時，聆聽這些音樂。實際播放的廣告曲，則商請音樂團體 BE THE VOICE 創作。所謂無巧不成書，剛好在這項委託工作之前，相識的總監餽贈了這組樂團的專輯。播放欣賞之後，發現樂團歌聲符合我挑選的印象音樂，所以和 BE THE VOICE 取得聯絡之後，同樣請他們聆聽印象音樂，並欣賞大塚先生名片背面的插圖，再作詞作曲。所有事項都是同時進行，雖然是第一次和 BE THE VOICE 合作，但是我確信絕對可行。

森本千繪

49

實際看到大塚先生完成的插圖之後，那些藍色和綠色的線條都像是有電流竄動，畫面嶄新有形、氣勢十足；而且明明只是一條條平凡的直線，越看越覺得像是陣陣風吹，橫畫之後，又像是高低起伏的波動。或許，大塚先生用心作畫，同樣的直線也呈現出不同樣貌，感覺生龍活虎，生氣盎然。原來插畫竟有這般魔力，能將隱形思緒化為具體物象，真是令我驚訝萬分。BE THE VOICE 創作的音樂，也像一陣風吹進心田，令人感動。

啤酒罐設計根本不用再多想，自然成形，「8月麒麟」採用手寫字型。

相手の初恋を奪うように

宛如奪取他人的初戀

初次與某人共事，就像是成為他人初戀對象的感覺。初次合作時，無法像一般相遇，不合則去，從此老死不相見，無論如何都必須患難與共，完成只准成功不許失

敗的任務。所以對方投注全副心力，我當然投桃報李，絕不辜負。如此一來，往往締造出令雙方難忘的工作經驗，並培養出無可取代的關係。此外，我全權負責所有事物，設法完美呈現最後成果，透過工作，自己也有新發現和成長，並運用到下一項工作。這些成果展現在外，獲得青睞，增加新的工作委託，等於是誕生新的分支。真是一舉數得。

初識北九州市到津森公園的動物園正副園長不久之後，我旋即擔任佳能「無反光鏡相機EOS M」的廣告拍攝總監。廣告由歌手木村KAELA擔綱演出。為了拍攝她手持數位相機攝影的畫面，我想要挑選她能夠真正享受拍攝樂趣的場所。我將場景設定為「在異想世界的摩天輪上拍攝照片」。我思索什麼事物可以引起摩天輪上KAELA小姐的興趣，我覺得想必不是從東京台場俯瞰而下的景色，應該是動物，於是立刻聯想起到津森公園。

然而場地位於北九州，企畫團隊擔心工作流程和搭景，我先打包票保證，然後立刻拿起電話聯絡動物園的正副園長，商請他們協助取得摩天輪的拍攝許可，甚至連

晚餐預約也都麻煩他們代訂。這些原本都是企畫團隊的份內工作，拜託動物園副園長擔任協調總管，簡直是前所未聞。不過動物園方面大力幫忙，積極樂觀的態度更是打造了歡樂無比的拍攝現場，佳能的工作人員、KAELA 小姐、動物園員工，大家都和樂融融、打成一片，一點也不像在工作。廣告成品也反映出現場氣氛，非常出色。

アイデアの「最後の一滴」を搾り出す方法
萃取最後一滴「靈感」的方法

常有人詢問「是否曾經腸枯思竭？想不出任何創意呢？」我的回答是否定的。

其實每個人都能夠想出創意，根據每日所見所聞，一定都能湧現靈感，產生創意，差異只在是否新奇有趣。如果每個人都一心想製造新奇有趣的創意，反而什麼都想不出來。況且，創意是否新奇有趣，都是來自自我判斷，那些遭到自我否決的

Chie Morimoto

創意，某些人說不定覺得新奇有趣，甚至還能延伸拓展出更多的可能性。

無論好壞，我總是毫無保留地將自己的創意昭告各路人士，其中當然不乏困擾眾人、或是窮極無聊的創意。但是，觀察對方的表情，說出當下的想法，再瞧瞧對方的反應。總之就是試著向外拋出想法，而非自己覺得有趣才對外發言。我就是想讓創意接觸外界，而非停留在我腦內。

Mr.Children 的櫻井和壽曾說「最後一滴尿最是精華」。

音樂創作也是同理。《HOME》專輯封套的創意，我覺得的確就像是最後一滴尿。最初我想出各式各樣的創意，無論有趣與否，都設法化為具體形式。然而在祖母的受洗儀式時，看見家族並列而立時，才湧現這個靈感。但是，如果沒有先前成堆的想法，就不會注意、更想不出這個創意。在絞盡腦汁之後，再設法擠出最深處的想法。想要擠出最後一滴，必須先擠出其他想法。

創意存在於隨處各地，所以我喜愛上街逛逛櫥窗，同時還能夠觀察、傾聽、感受到街上的萬物百態。

森本千繪

不過，我會先清空自己，以便吸收。因此，不斷向外拋出創意，也是清空自己的方式。

ものづくりの核は「外」にある

創作的核心在「外」

話說，前幾天，協助創作「組曲」廣告音樂的音樂家高木正勝先生向我問起：

「嘴內，算是體外？還是體內呢？」

這個問題真是耐人尋味，不過，當下我認為「嘴內屬於體外」。

描繪人體的輪廓線時，可以畫出從嘴部有管道通往腸、再通往體外，如此想來，嘴內是屬於體外的；女性身體外有子宮，子宮內孕育嬰兒；套用心靈的說法，「外生子內，其內生子」，換言之，「女性的體內擁有宇宙」。地球位於宇宙當中，人類不斷在這個地球表面演進，也可算是同樣道理。如此一路推論下去，這項主題大概可以

畫成一冊繪本。所以，高木先生的提問，為我提供許多靈感。

如此說來，五日圓硬幣的中孔，也是「外」；所以，我經營的goen，也是在goen中有外。（譯註：御緣和五日圓的發音都是goen）

透過goen。參與各項創作，我體認到goen。並非是內部人員所打造，建構goen。本質的是「在內部的外部世界」。身處goen。其中的只有我一人，但是透過goen。內部的外部世界，例如音樂家、創作人、攝影家、影像作家等各界人士，經由他們打造了goen。

食物通過體內的外（食道），人體從外（腸）吸收營養。創意發想也是同理，不能單純依靠自己的涵養和經驗。走在室外，映入眼簾的事物、擦身而過的感受等，加以吸收、內化成為養分之後，才能成為創作時最重要的核心。「肉眼所見之外的事物」建構起我創作時的核心。吸收外部事物的重要性，無須多言。

森本千絵

運用在海中的感受性和感覺，進行創作

海の中の感覚と感受性でものづくりをする

「清空自己」是為了吸收更多，我推薦泡在大海中的方式。泡在大海中，能夠淨空身心；而且身處海中，能夠提高感受性，體驗到細膩微妙之處。

我從小喜歡「藍色」。藍色是奇異幻想的顏色，無從掌握。例如空氣，近看是透明無色，遠觀則成藍色。我十分著迷這種感覺，覺得藍色是能夠包容自己的顏色，所以我一心想要「和水融為一體」，所以追尋藍色，最後我找到了衝浪。

我是玩立槳衝浪（卷首插圖Ⅲ 7），站上衝浪板，運用划槳，就能夠划向遠洋，溶入藍色世界中。可是，前進到遠洋、回首望向陸地時，原先追求藍色的心情，會瞬間改變。從海面看到的陸地顏色，著實令我驚艷，各種住家顏色，山巒相連的綠色，原來只是自己身在陸上而不自覺，從海上望去，藍色以外的顏色，竟是如此漂亮。

因為來到海上，體驗到迥異於以往的價值，令我覺得全身輕鬆暢快。原本只想出

海追求藍色，卻發現原來也可自由上陸，人類其實可以海陸來去自如。有了這種體驗，我常常無法克制想要衝入大海懷抱的衝動，一心想將自己的重負拋入海中，重獲自由。

投入大海的懷抱，能夠消除「身體的界線」，感受到內心載運著渺小生命。生活在都市當中，自己和社會的邊境界線是臉、手臂等身體四肢，總是需要拚死拚活地保衛自己。但是，投入大海的懷抱，不知不覺之間，疆界自動消失於無形，再無頭手境界之分。這個時候，自己的重心都在腹部中央，靈魂鎮守在此處。

身體和外界無疆界，則容易接收、接觸到形形色色的事物，所以能夠鍛鍊感受力，身體更易敏感察覺各項事物。所以，每次上陸之後，我總覺得事情樣樣新鮮有趣，食物樣樣美味可口，甚至連喝水都能夠令我開心陶醉。從事創作，我希望自己能夠永遠保持這種感覺和感受性，而這些都來自大海。

森本千繪

不拘形式，模糊「界線」

型にはめず、「境界」を曖昧に

投入大海的懷抱，能夠模糊界線。

因為衝浪活動，我去過日本各地的海邊，甚至也曾在北海道衝浪。即使氣候寒冷，我仍然穿上保暖衣入海衝浪。望著不畏寒冷、衝向大海的衝浪手，只覺得這群衝浪手，體內還殘留著「回歸大海」的動物本能。人類離海上陸，從四足動物演化成二足動物，這些衝浪手或許想要追溯演化的源頭，或可說這群人尚未完全進化成人類，或是仍然徘徊在人類和自然之間。所以，喜歡靠近大海的人充滿魅力，既勇敢堅強又細緻敏感，了解這些人的生活和思考方式，總令我反思現代社會進化的意義究竟何在。

細思之下，人類在現代社會中劃線區分，制訂各種基準。例如在海岸築堤，砍伐森林，分區規畫。可是，過於涇渭分明，反而令人難受，衣服過於貼身，感覺綁手

綁腳，海岸築堤，就像掩住鼻孔無法呼吸，應該讓海浪自由拍打海岸。不要「拘泥形式」，不要為身體或生活方式築堤封閉，應該要不拒外物，排除無謂，這樣才健康自然。

人際關係也是如此。與人往來，算計利弊得失，或是交往設限，都是違背自然而且危險。模糊界線，接受水彩暈染般的朦朧曖昧；在能量過剩的時候，就放膽發洩。

我定期舉辦名為 coen（卷首插圖 XVII）的工作坊，召集兒童參加。工作坊通常不會事先制訂任何主題，即使如此，隨著活動的進行，都會自然而然地產生主題。這就像是海浪拍岸，人和人之間互有往來，但是一旦劃線區分，結果就會有所不同。

大自然教導人類無數的道理。我很喜歡觀賞電影，受到電影諸多影響。只是努力偷閒抽空，一個月最多只能看兩部電影。但是每每看完電影時，我總是在心中回想方才難忘的畫面，放任自己的思緒奔馳，隨意想像，獲得更多的感動，也提供自己創作的靈感。我想這也是一種創作的訓練。

森本千繪

我喜歡投入大海的懷抱，喜歡任意想像。音樂也是如此，能夠將無形無聲的事物化為具體表現，真是無上的喜悅。所以，我積極體驗各種能夠享受這些感覺的事物。

2

心と身体が動くものを

身心必須隨時靈活變動

森本式朝の迎え方、夜の閉じ方

森本風格的迎接早晨方式，拉下夜幕方式

不同於每日規律通勤打卡的上班族，我每天的工作都不盡相同，變化萬千。有時候一大早為了酪梨的廣告，必須向法國人和墨西哥人進行英文簡報；有時候則在結束動物園的廣告簡報之後，走進籠內和動物接觸；有時候向牙醫簡報結束之後，張開大嘴，請醫生清潔牙結石，或是掃描顱骨。由於每天的行程都不一樣，所以不易制訂規律。

即使如此，為了打造生活規律，我特別注重晨掃。我提早起床，在出門前的三小時之間，打掃屋內，再泡澡淨身。最近我常「裸掃」，誠如文字所示，就是赤裸全身擦地。因為全身赤裸，所以不能坐在地板上或椅上，只能拚命擦地，再將擦拭完全家的抹布丟進垃圾桶，最後泡澡，洗淨全身污垢。

為了放空自己，我的理想是希望每天早上都能投入大海的懷抱，享受衝浪，但是

Chie Morimoto

現實所限，所以替代方案就是擦拭全家、然後洗淨全身。如此一來，傍晚回到家時，打開音樂，就能享受最舒服的時間。

我只能在晨光中繪圖，所以早晨是極為重要的時間。在夕陽西沉之後，創意不易產生，所以在入夜之後，雖然會進行相關作業，但是從不思考計畫。

我本來就不喜歡日光燈，因為害怕冷白色的人工光線，所以繪圖時，我盡量選擇自然光的時間，如果光線不足，我的忍受極限是開盞小燈。在這些條件限制制約之下，早晨時間的重要不可言喻。

一日の終わりは「新聞日記」で自分を鍛え直す

一天的結束，以「報紙日記」重新鍛鍊自己

每天晚上，一天的最後，我會進行「報紙日記」。我會隨身帶著報紙，將當天前往聆聽的演唱會，或是引起我注意而偶然拾起的物品，加以剪貼拼湊。這些事

森本千絵

情，在當下的感受都是一個「點」，我畫在報紙上，然後晚上再將這些「點」連結繪製成圖。

我想要記錄每天難忘的事物，這種信念日漸強烈。在二○一一年三一一日本東北大地震之後，家中正在實施省電運動，我決定不畫在全白的紙上，而是在閱讀報紙的同時，將自己的想法畫在報紙上，因而開始了我的「報紙日記」。當時，在核電事故的報導上，我將自己當時的心情、想法，不加思索地動手畫在報紙上。

「報紙日記」的報紙是紙，可以隨時帶著走，摺疊地皺巴巴的也無所謂。後來，無論在何時何地，我都能夠在報紙上隨手描繪記錄。而且，無論旅行或出差的目的地是大城市或是鄉下，報紙隨處可以購得，甚至還有地方性報紙。在新幹線車廂中，或是用餐完畢之後，取出報紙，貼上餐廳的杯墊，我就可以開始繪圖。

「報紙日記」始於二○一一年，持續到二○一二年底、在 WATARI-UM 美術館內 On Sundays 舉辦個展「en。果實」（卷首插圖 XXXII）時。這次個展展出以往所有的作品，「報紙日記」也是參展作品。透過這次個展，我將自己重新歸零，所以在個展之後

64　　　　　　　　　　　　　　　　　Chie Morimoto

決定停止記錄，「報紙日記」約休息了一年，直到二〇一四年才重新開始。後來因為想要增加畫圖機會，並加強反射神經，加速下筆速度，所以才重啟久違的報紙日記。

將當時發生的社會事件，畫在報紙上，就像是每天將自己內心深處的想法，以具體的方式繪製呈現，日積月累之下，選色越來越精準快速。我現在已經能夠迅速畫出趣味十足的日記。「報紙日記」是記錄，是傷痕，所以我毫不保留地畫下自己所有的想法。透過這種「畫圖」方式，在當時所處的空間中營造繪圖氣氛。所以，無論是在海灘還是任何地方，我都能夠營造畫圖的心情。這就像是運動選手在比賽前的暖身運動。

一天的結束，我在睡前繪製「報紙日記」，這是我每天的功課。

森本千絵

65

忙しいときほど意識的に「隙間」をつくる

忙碌時，更需要刻意找尋「閒暇」

生活越忙碌，我反而特別注意的是製造「閒暇」。在工作應接不暇之間，我會試著在開車移動時聆聽音樂，設法製造「閒暇」。在正式進入工作時，慢慢轉換心情，珍惜委託案銜接之間「無謂的對話」。如此一來，能夠結束前項工作的情緒，順利進入下一項工作。所以，在安排工作行程時，我會考慮前後兩項工作之間的銜接轉換。

或許就像是DJ，功夫高超的DJ會安排播放順序，曲曲環扣、相互呼應。每日的工作就是編排曲目。所以，有時候經紀人安排的行程銜接不順，我甚至會取消某項約會，因為勉強執行，容易負傷失敗，通常會腦袋一片空白，毫無靈感，也提不出任何意見，結果只是浪費時間。所以我會判斷另擇他日才有成效。

心情的搭配銜接方式，其實非常重要，就像是音和音之間、顏色和顏色之間，就

66 Chie Morimoto

有絕對無法搭配的組合，例如不相關的兩件工作，假設我正好畫得上手，有些中途插入的討論不會影響作畫心情，有些則會破壞靈感，導致無法繼續作畫。

如果一整天的行程安排妥當，就能夠讓各個工作之間相輔相成，契合無缺。

然而，一般上班族不易自主排定流程。自己也曾歷經公司新人時期，所以深深了解。當時每天處於想像力、瞬間爆發力、技巧等高壓榨取之下，根本沒有閒工夫考慮心境或情緒。可是，現在我了解心境或情緒是穩定想像力的基礎，逐漸感受到「心境情緒」和「創作」密切關聯。

當我還在公司任職時，會議和會議之間的銜接方式，或是簡報時遇到不愉快，覺得沮喪疲累時，我會設法改變「情緒」。

當時在台場設有「VIVA! SKY DIVING」的自由落體遊樂設施，我會招呼夥伴，驅車前往台場。當我坐上這項遊樂設施，心臟像是懸在半空中，能夠重新設定運行不良的氣場，然後再返回公司，以全新心情面對工作。

搭乘遊樂設施只是我轉換心情的其中一例，不過打造這種「空閒」的方式，效

果不錯。尤其是諸事不順時，別勉強在會議之間思考下一場的簡報，設法轉換心情，迎接下一項企畫。千萬避免硬撐擠出創意，而要設法轉換自己。與其企畫書多寫十頁，不如打造正常身體狀態，才能詳述簡報內容。

「居心地」と「ものづくり」の関係

「舒適」和「創作」之間的關係

「作業」的「場所」也和創作息息相關。當我還在博報堂工作時，背後常有人批評我無論前往哪個部門，「森本首先就搶佔位置」，或是「會議室都變成她的天下」。

原因是我自掏腰包搬進靠墊、座椅，自製看板，到處隨興裝飾，將辦公室改成自己覺得舒適的空間，所以也怨不得他人如此批評。

就像動物築巢，即使只是住宿一晚的飯店，如果不喜歡床邊櫃的位置，我就會搬動，或是更動掛畫位置，改變成為自己喜愛的擺設方式，成為「我的風格」房間。

如果是工作場所，我會在適當的位置擺放靠墊，方便自己畫圖，改造成為方便自己行動的擺設。如果分派到新的空間，我不會立刻著手工作，而是先設法改變布置，就好像在建造自己的基地。仔細想想，從小我就喜歡東布置西布置，直到現在，這種習慣都沒改變。

自宅當然也是如此，畫圖空間中，畫筆、畫紙都各有其所，寫字檯三公分、三公分地微微移動，我徹底打造出「場域」。如果是廚房，湯瓢排列位置不容更動，必要的道具一定購買齊全，甚至加入更方便料理的道具。總之，只靠著發配的用品，我似乎無法克難地投入工作。打造自己方便進行的空間，結果能夠產出良好成績，所以我願意先花費這段前置作業的時間。

每天築巢，打造符合自己心境的空間，順應自己的氣場，排定一天的行程；所以，即使身處於大氣流（或命運）當中，我仍然頑強地逆勢抵抗。

事前排定行程，偶爾仍然有突發狀況，此時就順勢而行，也是一種樂趣。當下的「心境」非常重要，所以即使是期待已久的演唱會或酒筵，如果當天的心情不佳，

森本千繪

我寧可選擇不去。或許會被他人認為不懂得交際應酬，然而我希望重視當時的「氣場」。

感受自己，忠於自己，如果過於執著既定之事，反而容易在關鍵時刻無法動彈。

たくさんではなく、たった一人に愛されれば何とかなる

不求人多，只需一人喜愛就有希望

在服裝打扮方面，我不但重視當天的心情，也會考慮簡報場合將遇到的對象。

每當覺得一天諸事順遂，事後閱讀報紙占星欄時，才發現隨著心情挑選服裝的顏色，就是幸運顏色。

我的這些堅持講究，在經常共事的美髮師富澤 NOBORU 先生面前，根本是小巫見大巫。根據拍攝的內容，他會改變自己的髮型。而且他隨時處於亢奮狀態，嗓門大，笑聲也大，一派天真無邪。我想他每日開懷大笑，心情一定舒爽無比，能夠掃

除所有的陰鬱，健康快樂地過活。既然我的功力還有待磨練，現在至少做到遵從自己的心情。

前章提及「簡報是一種饗宴」，所以我很重視最初的登場序幕，盡全力打造驚艷華麗的簡報，以便營造絕佳的第一印象，打造「Welcome to my world!」的氣氛。我希望當布幕拉起時，顧客看到即將搭乘的船隻和港灣景色時，視線就再也無法移開。

只要一開始抓住人心，就會自然地願意登上船隻，然後就隨我們掌控，即使後來遭遇暴風雷雨，也都是自然現象，只能雙方相互信任仰賴。

我希望能和共事的夥伴融洽相處，自己向來不善於虛與委蛇，所以總是直接和顧客的首腦人物徹底溝通。我認為與其八面玲瓏，博得眾人喜愛，不如取得一個人的厚愛即可。

進行簡報時，如果客戶有十人參加，我會準備十人份的資料，然而無論參加人數再多，我都視為只有一位簡報對象。人數眾多時，通常會使用投影機，說明概

要，並「請兩人看一份資料」。雖然口頭說明如此，但是我一定是每人一份資料。

無論人數多寡，我堅持「一對二」，展示樣品也一定是準備人數份量。例如前幾天的簡報，我也是備齊吉祥物面具的份數，逗得所有人都開心大笑。或許有人認為無需如此大費周章，然而我只要預想到「在這個時機可以採用這種方式，炒熱氣氛」，就令我雀躍不已。

如果無法打動一個人，結果就是無法打動任何人。打動許多人，其實就是打動「每一個人」。如果自己的想法能夠獲得一個人的認同，並打動對方的心，最後才能夠帶動人氣。

身体でアイデア、想いでプレゼン
運用身體思考「靈感」，以想法進行「簡報」

前述簡報針對一位對象進行萬全準備，除此之外，當場的即興能力也同樣重要。

如果運送企畫書或資料的工作人員不幸碰到電車停駛，無法及時趕到時，只要我人到現場，總能想方設法。準備周到的資料萬一不見，我也不會腦袋一片空白。無論發生哪種狀況，我可以藉由黑板書寫，口頭解釋。

平常肯定害羞不好意思、抵死不做的行為，在進行簡報時，創意已經和自己合為一體，我像是吃了熊心豹膽般，無論眼前是何方人物，我都毫無懼色。並非我擁有傲人的自信，而是我真的喜歡愉快開心的事物，總以歡樂心情面對簡報，所以能夠滔滔不絕地說明這些開心的創意，從不以為苦。

或許我不是以腦袋打造創意，而是以身體製造創意，所以已經滲入體內各處，即使手邊沒有書面資料，也不至於無計可施。資料是為客人奉上的茶點，是提高簡報力道的手段，是提供容易想像的道具，但是創意本身已經存在於體內。

最後需要的是想要傳遞給客戶的滿腔熱血，缺乏「想要傳達」的意志，就無法獲得認同。不需要華麗的詞藻，也不需要吹噓地天花亂墜。同樣的對白，演技精湛的演員能夠打動觀眾，但是也有僵硬唸著台詞、無法傳達真義的演員。能夠傳達意志

的人，從不在意成功與否，只是一心想要傳達，就能夠撼動人心。

我不是要應付打點客戶，況且簡報中沒有半點虛假，也不會提出勉強無理的承諾。如果是自己無力執行、但是想要嘗試的創意，我就會老實說出，甚至毫無顧忌地詢問對方是否有適當人選。事實上，許多人都願意推薦「社內某某好像辦得到喔」。然後，我只管聯絡適當人選，一起共事，推動計畫進行即可。

力を入れるのは最初と最後、途中は楽しむ
只在最初和最後使力，享受中間過程

啟動一項企畫時，從最初開始，我會盡量和助理共享各種訊息，如果情況允許，我甚至想帶著所有助理、攝影師一起前去簡報，因為我希望相關工作人員能從起點一起放眼相同的未來方向，我希望工作人員在工作時，不是看著我行動，而是看著「和我一樣的方向」，甚至希望工作人員的衝勁能夠超過我。

先前說過，簡報時，我擅長帶隊登船，但是我的戰力缺乏持久性，所以總是在為企畫招兵買馬之際，拚命傳遞「非你不可」的延攬之意。

對方受到我的熱情感召，即使攝影師或美髮師感受到莫大壓力，仍會覺得「捨我其誰」。有了這種「捨我其誰」的想法，會逐漸忘卻這項工作是來自我的委託，覺得只有自己辦得到，甚至如果能夠產生不想讓我專美於前、單獨掛名的憤慨，我更覺得高興。最好是共事的夥伴能夠覺得「自己才是總監」，興致勃勃地投入工作，引領我一同前進。我原本是主事者，後來卻演變成為追隨者，反而能夠撞擊出趣味十足的火花。

然後在最後階段，既然獲得夥伴的熱情支持，我自當努力統整。在企畫進行期間，我不可能從頭到尾全力衝刺，所以選擇在最初和最後盡心盡力，途中則是單純享受工作的樂趣。

事必躬親肯定累壞自己，所以負責開頭和結尾，中間則交付他人。相信工作人員也是成功的關鍵。

森本千繪

75

音楽にすると感覚を忘れない

不忘記化為音樂的感覺

前面曾提及音樂是共享心境的重要道具。企畫案的氛圍如果能夠透過音樂定調，掌握方向性，接下來就能夠產生無限創意。音樂比語言文字更容易傳遞。

尋找適合工作「感覺」的音樂有各種方式，例如演唱會、廣播節目，有時是獲贈的CD，或是只看封套包裝就買下的CD等。

彙整約二十首調性適合的音樂之後，燒成一張CD，經過不斷重複播放，逐漸刪除調性不合的曲子，最後剩下約五首。運氣好時，可以立刻找到一首合適的曲子，然後無論是在會議討論、簡報或拍攝當中，一直播放欣賞。

選擇合適音樂，就是掌握感覺。語言文字和視覺無法立刻具體呈現，但是透過音樂能夠掌握感覺，協助承辦夥伴事後化為具體形式。

「組曲」的二〇一三年秋冬廣告就是一例。我的腦海當中，一開始就聽見律動感

Chie Morimoto

十足的音樂，並浮現女星石原里美在「某個距離、某個高度」的影像。接著我挑選出印象深刻的音樂，藉此傳達印象給音樂製作人高木正勝先生，以便為廣告編作原創曲。最初的印象先浮現出汽車一路奔馳、車窗外景色流逝的速度感，在不斷聆聽挑選的音樂節奏之後，腦中的畫面更為清楚，然後畫下分鏡腳本，誕生音樂和色彩融為一體、調性相符的作品。

書籍裝幀也是如此。為攝影家製作攝影集時，我會懇請對方燒一片喜愛樂曲的精選CD，然後我邊聽邊製作。當匯集攝影作品成冊時，想必攝影家心中早有定案，所以我會商請對方挑選符合心中印象的音樂，燒成CD提供自己參考。

薄井一議先生的攝影集《MACARONI CHRISTAN》裝幀，採用深沉有力的風格，就是源自於薄井先生挑選的音樂。此外，石田光小姐的著作《集幸福於一身：嬰兒小巧可愛的物品》，這是一本母親為兒女縫製衣服的書籍。同樣地，我請石田光小姐錄製CD，聽著音樂，腦海中浮現了攝影家市橋織江，所以請她負責拍攝。

書籍紙張也是聽完音樂之後挑選的。

森本千繪

77

音樂容易共享感受。在討論階段，我不擅長找尋各種書籍提供視覺參考。但是我希望打造百分百原創的作品，所以與其透過視覺想像，不如透過聽覺想像。提供攝影集做為製作攝影集的參考，等同於命人模仿，但是如果是透過音樂，則能夠打造出和音樂風格相仿的作品，我就是想要創作出世上前所未見的作品。

傳達方式也可以運用曾經旅遊過的地方，想要提供發想創作，必須傳達「感受」才容易了解。如果提供參考書籍，則必須告知喜歡該書的哪種感覺。

広告は不意に出会うもの
廣告是不期而遇的結果

雖然我製作廣告，但是我並不崇拜廣告，也不相信廣告，或是喜歡廣告。當自己成為一位消費者觀看廣告，有時都覺得廣告可有可無。

我喜歡的廣告，不是只有呈現商品印象，而是能夠留下特別事物，或是誘發想

像，令人雀躍興奮。

廣告無需前往電影院付錢觀賞，也無需確認節目表觀賞的電視節目。連續劇的電視廣告，街道旁的交通廣告，雜誌上的廣告，都出現在無預警之間。

在這種無預警的情況下，廣告使用的詞彙、照片、圖畫，如果能夠打動「現在的自己」，表示人和廣告有了美好的相遇。如果自己的廣告提供這種「好感」刺激，我會覺得很開心。

我自己很喜歡的廣告，例如一九八三年，三得利皇家威士忌的馬戲團周遊沙漠系列，或是葛西薰先生的三得利烏龍茶電視廣告系列，看著姐妹跳芭蕾舞的畫面，真是美不勝收，令我著實感受到飲用時的爽快心情。在觀賞綜藝節目或連續劇時，如果偶然遇見賞心悅目的廣告，總令我目不轉睛，沉醉其中。

蘋果電腦的「Think different.」(不同凡想)「Here's to the crazy ones」廣告系列，並非介紹蘋果商品的商品，而是展現出創造全新事物的精神，帶給我發憤圖強的勇氣。遇見這種刺激創作欲望、而非一昧促銷商品的廣告，我總是心存感謝。

可是廣告可遇不可求，就好像突發事故，即使想再欣賞一次，也不知道再次播放的時間，所以才吸引人。明明是在收看連續劇，卻和廣告不期而遇，專注力瞬間脫軌。夾帶著打動人心的元素，突然展現在世人面前，這是廣告獨一無二的特性。

廣播播放的音樂也很類似廣告。打開收音機，不經意流入耳中的音樂，如果正好符合當時的心境，能夠提振精神；或是忽然聽到懷念的歌曲，感動落淚。如果每個人都能如此看待廣告，真是再好不過了。身為廣告人，期許自己製作的廣告，無論在何時何地何者觀看之時，都能有所幫助。

現下充斥著難以計數的新聞節目、連續劇、談話性節目，資訊大量且繁雜；廣告如果也拍得像是連續劇或戲劇的話，雖然有趣，但是我認為無法刺激人類的想像力。

最近的綜藝節目經常出現字幕，明明正在聚精會神地注視搞笑藝人的表演，搞笑藝人也努力抖著包袱，結果畫面上突然出現偌大的文字說明，常令我不知道究竟應該繼續看著藝人的臉還是文字，我無法理解為什麼要侷限觀眾的笑點。扼殺人類想

像力真是媒體的拿手好戲。

日常生活不盡如意時，可以出外旅行，增廣見聞，但是聽說最近的年輕人根本都不出遊，那怎麼獲得想像、空想、幻想的時間呢？

所以，即使眼前出現絕妙無比、活生生的事物時，恐怕也無力想像，徒有雙眼卻不識泰山。既然有眼無珠，不識真貨，哪有能力打造出名副其實的真貨。

感動は心を動かすレッスン
感動是撼動人心的課程

我名片上印製的頭銜是「溝通總監」。這個頭銜最初使用在到津森公園動物園中舉辦的個展時（卷首插圖XVI）。

這是我生平頭一遭的個展。動物園多半是家長帶著孩子前來親近動物的場所。因此，我認為這座空間能夠提供親子在觀察動物之後，順便參觀我的個展。生物界分

森本千繪

界門綱目科屬種，例如貓科、犬科，所以我在個展空間的標示，隸屬於動物一員的「人科」。猿猴、大象，生物特徵各有所異，而我是具有能夠創作、拍片特性的生物。

在此之前，我的名片頭銜都是廣告公司藝術總監，但是對前來參觀的兒童，藝術總監這個名號恐怕派不上用場。因為我是「生性愛好溝通的人科」，所以頭銜改稱「溝通」。

可是，仔細想想，每個人都是「溝通總監」。人與人之間溝通感情，享受人生，心生感動。既然所有人都是溝通總監，我使用這個頭銜反而更令人困惑了。

以前，曾有人在推特上詢問「如何成為藝術總監」，我的回答如下：「請讓自己不斷受到感動。」

感動是打動內心的運動，我經常感動地落淚、氣憤、大笑，常令眾人不知所措。

我是個多愁善感、感情豐沛的人。我想這是一種前段訓練，訓練自己能夠處在各種角度觀察，轉換不同的自己，發現好東西好地方。

Chie Morimoto

我的頭銜通常是藝術總監或創意總監，請容我僭越，代表這項職業向大眾道歉。

因為這個頭銜本身就有問題，畢竟遇見感受有趣的事物，希望打造那股趣味，所以集合眾人創意，實現企畫，將無形化為有形，的確可說是一種創作或藝術監製，但是說法實在是過於籠統。可是，話說回來，如果沒有懷抱大志，例如「我要成為令所有人捧腹大笑的創意總監」，或是「我要成為能夠創造出美輪美奐、驚艷全世界的影片創意總監」，則不會產生任何結果。

「想要傳達某種事情」、「將某種表現化為武器」、「為了打造某種物品」，想要成為一名藝術總監，「想要」的想法才是重要關鍵。所以，當「想要成為藝術總監」時，就像是在說「想要成為創作人」，只能說是一種空談、缺乏實際的空想而已。

森本千繪

83

3

あくまでこだわるとき、こだわりを捨てるとき

堅持必須因地制宜，懂得堅持和取捨

流された場所で、どう生きるかは自分が決める

自己決定隨著命運起舞的方式

前面曾經提及改變命運，就像是大浪來襲，「千萬不要抵抗，隨浪逐流即可」這個道理其實是來自母親的教導。

這段故事可以追溯到武藏野美術大學的入學考試。我決定報考武藏野美術大學，所以從國三開始，就前往美術補習班。到了高三時，我已經像是武藏野美術大學的學生一樣，穿梭在校園內，還有熟識的老師和前輩。每個人都堅信我將進入武藏野美術大學就讀；自己、雙親、補習班老師也都深信我一定上榜。

沒想到我卻落榜了；原因是在補習班的日子實在輕鬆快樂，以至於我根本沒有用心讀書。不過，既然落榜了，唯有接受命運安排一途，於是我決定重考，還報名了補習班。就在開學的一星期前，我收到武藏野美術大學短期大學的通知，「本校尚餘招生名額，如果您尚未決定就讀的學校，歡迎入學。」在備取名單中，我的准考

86 Chie Morimoto

證號碼排在最後一位。換言之，我不僅是備取，還是敬陪末座，入學資格居然還輪得到我。

我的自尊完全難以接受，打算拒絕。這時，母親開口說道：「就順其自然吧。」

並繼續說道：「人生重要的不是入口，而是進去之後，如何生存。現在既然有此機緣，不如就順勢而行吧。」

對於母親的一番話，我一知半解。可是既然母親都如此表示，順其自然也許是個不錯的選擇。好巧不巧，在海外留學的補習班老師突然來電。

原來老師的衣櫃中，突然傳出機械式的聲響「沒問題的啦！」原來是來自我寄給老師的生日賀卡。老師掛心有事發生，於是撥打了國際電話給我。我驚訝之餘，詢問老師備取入學的意見，老師說道：

「短大也好，備取也好，進入學校之後，就沒有任何差異。老師勸妳考慮入學吧。」

老師的一句話發揮了推波助瀾的功效，於是我進入武藏野美術大學的短期大學部

森本千繪

設計科就讀。

隨著命運的安排，我開始大學生涯，母親告誡我必須好自為之，我只能忍辱設法挽回名譽。

美術大學當然是聚集想要就讀美術大學的學生。一般而言，高中生在選擇大學時，都是想著要進入哪所大學、哪所名校，並以此為目標準備入學考試；想當醫生的當然是報考醫學部，除此之外，其他學生多半是進入大學以後，一邊念書，一邊考慮未來的人生方向。

然而，決定就讀美術大學的人則有所不同，從高中就立志投身藝術的人，都齊聚到大學中。進入大學之後，從此人生的方向已定，而周圍的人也都志向相仿。進入美術大學的人，內心都抱持著「想要創作某種圖畫」或是「想要拍攝某種電影」，已經開始正式展開人生旅途。

我也不例外。在武藏野美術短大展開大學生活，一年三百六十五日，每天絞盡腦

汁地設法表現、傳達、創作自己的想法。

備取入學其實算是因禍得福。落榜的打擊將我的自尊歸零，所以我珍惜每分每秒，努力創作。國中時，我就立志進入廣告公司，然而報考公司的資格，必須持有四年制大學的學歷。因此，進入短大的我，必須報考插大，而且是只許成功、不許失敗的背水一戰，我真的是拚盡全力。每週只需繳交一次的作業，我每次都交出約十件作品，如果老師的評分不佳，我就改進再提交。總之，每天勤於創作。

人の倍以上つくり続けて起こったこと

創作數量超越他人數倍的結果

我的大學時期，正逢設計界風起雲湧的劇烈變動時期。大一時，蘋果電腦興起，設計急遽轉向數位化。初期的麥金塔機體非常龐大，不可能擺放於一般家庭內使用。不過，我努力學習，希望能夠迅速熟悉蘋果的軟體，使用上手。我學會了合成

森本千繪

之後，就找尋所有想要合成的元素，掃描所有相關的攝影集，每天晚上都前往青山書店蒐購攝影集、雜誌，埋頭製作廣告海報。

短大時期，我也選修攝影課程。雖然我不是主修攝影，當我想要進行攝影棚拍攝時，我商請熟識的照相館大叔協助打燈，學著拍攝廣告的商品。當老師的作業是「前往澀谷拍攝一捲軟片，然後創作作品」時，我認為一天只拍攝一捲軟片，無法出奇制勝，所以我帶著三十捲軟片、扛著8×10大片幅相機，搭乘電車前往澀谷。無論是哪色人種，哪國人，我都出聲拜託允許拍攝。我真的拍攝了形形色色的人，有滿臉耳環的人，紋身刺青的人，鼓起勇氣、藉機搭話的個性人士，眼神銳利的少年等。常說相由心生，人像的拍攝真是越拍越有趣。

為了沖洗拍攝完成的軟片，我半夜留在學校。我很崇拜攝影家森山大道、操上和美的作品，於是有樣學樣地列印出對比強烈的黑白照片。（現在想起來，短大時期的作業，獲得老師最大讚美的不是海報，而是這些攝影作品。）

短大的畢業創作，我也是全力以赴，製作主題是「環境問題」的五張B1尺寸巨

90　　　　　　　　　　　　　　　　Chie Morimoto

大海報。當時，輸出Ｂ１尺寸需要花費三萬五千～四萬日圓。畢業製作時剛好碰上成人禮，所以我將成人禮和服的費用，挪為海報的輸出費用。然後再商請平日多方支援的照相館大叔，以拍攝女性成人禮照片的燈光，拍攝我和畢業作品的合照，而非身穿和服的紀念照。插大的考試，錄取人數從百人中只取一二，可說是一大難關，不過我以榜首考取。我以為考取的理由是大量的海報和設計技術，獲得認可；後來我才知道原來是「成人禮的照片耐人尋味」，評審認為「成人禮不打扮穿著和服，反而手持海報拍照，這份堅持十分有趣」，力薦錄取我的及部克人老師，後來教導我溝通的真義。

目的地をめざしながらもたくさんした遠回り
朝著目標，繞遠路而前進

及部老師是推廣「工作坊」的始祖。關於「工作坊」一詞，容後詳述。在「工作坊」

概念尚未普及的年代，及部老師請兒童採訪經歷戰亂的大人，然後將感受到的事物，彙整成為圖畫地圖，製作成海報。他也曾將兒童兩人編成一組，戴上眼罩，手牽著手，打赤腳走路，將視覺以外的感受做記號，製作學區地區。老師所企畫的活動都很新鮮有趣。

我報考插大是為了進入廣告公司，主修廣告是我的目的，從未想過選修及部老師的工作坊研究會。然而，偏偏廣告論的學科說明會當天，我不慎睡過頭，嚴重遲到的後果就是只能撿選剩下的課程，也就是及部老師教授的課程。

為了修習廣告的課程，在短大時期，我一心一意全力埋首製作數位作業。然而及部老師的第一堂課就帶領學生前往千葉縣佐倉市，參加為兒童舉辦的戲劇工作坊。工作坊不見得會留下海報等具體形式的作品。本來，我滿心期待自己將踏入平面設計世界，和崇拜已久、活躍一線的創意總監大貫卓也處於同一業界。結果竟然來到鄉鎮兒童的工作坊，只有一般庶民百姓，根本和設計沾不上邊，我的心情盪到谷底，沮喪地覺得自己報考插大，才不是為了學習這類事物。

Chie Morimoto

當時，除了大學課程之外，我還同時進修「文案養成講座」，因為我一心想要製作廣告。不過事實上我錯報了講座。

我其實並非想要進修文案，而是想要進入雜誌《廣告批評》主辦的「廣告學校」。

雜誌《BRAIN》的招生是「文案養成講座」，而雜誌《廣告批評》招生的是「廣告學校」。我分不清兩者的異同，所以就報名《BRAIN》主辦的「文案養成講座」。理所當然地，文案講座的講師都是文案撰寫人，其中也有來自博報堂的講師，但是我崇拜的大貫卓也、佐藤雅彥、葛西薫等設計師，一個也沒現身。沒有一位同學來自美術大學，而都來自早稻田大學、慶應義塾大學等普通學科的大學生。不過，講師陣容堅強，仍然是難得的經驗，而且還習得廣告的文案寫法。

其中印象最為深刻的課程是電通的文案寫手白土謙二。

當時的課題是「玻璃杯內放入冰塊之後，再注入威士忌。這種情景的文案應該如何寫，才會看起來是一杯誘人的美酒」。同學提出各式各樣的文案，白土先生說道：「不要只追求詞藻華麗，文句優美。請想想冰塊滾入玻璃杯中，液體注入的瞬

森本千繪

93

間，是不是像是冰河或岩石的迸裂聲呢？運用這種大自然的音效，反而聽起來更為誘人。」「沒有冰塊迸裂的聲音，也可以運用山中的聲音。」白土先生講授運用逼真的擬聲詞也可創造出精采的文案。

另外還有一堂課，對我也是影響深遠，講師是來自外資廣告公司 Wieden+ Kennedy Tokyo 的佐藤澄子。在這堂課上，我認識了 creative brief（創意策略單）這個單字。創意策略單的意義是製作廣告時，為了統整廣告企圖，歸納總結出廣告的戰略。創意策略單以「溝通主題」、「創意主題」、「藝術監製主題」等三項主題構成，是一項將廣告製作指南統整歸納成資料的作業。

「溝通主題」在於釐清這項任務或使命如何帶動商品；「創意主題」則是運用哪種表現，如何感動人心；「藝術監製主題」則是為了達成使命，將運用哪些色調等具體的決策。在清單上記下這些事項，我發現將廣告戰略理論化非常有趣，所以在提交大學設計作業時，我也會製作創意策略單。

當然，應該找不出有任何美術大學生進行這些步驟，老師都深感興趣。所以在大

94

Chie Morimoto

三時，為我引介畢業於武藏野美術大學、任職於博報堂的職員，從此每週一天，我在博報堂打工幫忙。

進入博報堂任職是我的願望。所以大一時，刻意挑選博報堂附近的駕訓班，因此我早已非常熟悉附近的地理環境。由於已經持有駕照，我很囂張地自己開車通勤，並獲得繪製電視廣告計畫草圖的機會。因為在學校只修工作坊的課，所以透過進修文案講座，能在校外獲知廣告第一線現場的狀況。

外側をデザインするだけなら誰でもできる
表面設計，任何人都可行

大三下學期，我獲得向博報堂的宮崎晉先生展示作品的機會。宮崎晉是培育出大貫先生、佐藤可士和的藝術總監。我對自己的經歷相當有信心，暗自竊喜自己又更接近廣告一步了。

森本千繪

我帶著作品集，其中包括大量的海報、平面設計作品。可是，宮崎先生只瞄了一眼，就毫不留情面地砲轟批評，「無聊透頂！的確有視覺效果，也有不錯的合成作品，但是完全無法打動我的心。這類自以為是的廣告作品早已氾濫成災，沒有觸動內心的設計，毫無新意。」

我自認本領高強，能夠製作出耐人尋味、趣味十足的廣告，所以宮崎先生的評語有如五雷轟頂，雖然難以服氣，卻無以反駁。

但是，這番評語讓我得以重新思考「廣告是什麼」。只是表面外觀的設計，人人辦得到。可是，廣告是溝通，如何制定廣告的核心，才是最重要的。

於是，我收起蘋果電腦等所有的電腦，決定不依靠任何數位技術，將大一到大三製作的所有海報創意，重新整理，在後來的半年中，製作了超過以往數量的海報。

大學的畢業作品，我以溝通本身為主題，心想如果能夠打造出連結新人際關係的裝置，應該相當有趣。我請教及部老師，也和上岡祐司同學討論，根據富勒法則，將三百多片三角形小紙片，組成直徑三公尺、類似網格穹頂的球體。組合紙

片的作業，除了上岡同學之外，還動員其他大學熟人，在年末假期時偷偷溜進學校，觸怒了學校警衛，在寒冷哆嗦中辛苦完成。（順帶一提，上岡同學後來成為造型藝術家，我倆的緣分不淺，後來繼續一起為 mono goen。攜手創作。）

畢業作品取名為「線條機器」（Line Machine）《卷首插圖Ⅱ4》。觀者走到球體的正下方，轉動附有畫筆的握把，就能夠畫出線條。上方裝置CCD鏡頭，能夠將正在繪圖的觀者臉部投射到螢幕上。一個人畫完線之後，下一位接力作畫，於是線線相連，最後連成「一幅畫」，成了一件不折不扣的溝通工具。

有趣的是，視覺傳達設計的老師看到這件畢業作品，表示「如此巨大的立體作品，不是平面設計，無法評分」，所以交給空間設計的老師；空間設計的老師則說「這種不能算是空間演出，應該算是建築吧」，於是再轉給建築老師，沒想到建築老師指出「應該不算是建築，而是空間設計吧」。結果我的作品無法歸類於任何科系，卡在半空中，誰也無法評分。現在回想，其實從那時開始，自己就沒有所謂的「界線」或「極限」。

森本千繪

國高中的女校時期也是如此，我從不隸屬於任何團體，總是遊走各方。這種傾向也反映在創作上，已經出現「存在於此處，卻不存在此處」風格的作品。

同時，我深深受到「圓」的魅力吸引。當我望著完成的大球體，不由得覺得「球體真是太美了」。圓周率的計算永無止境，「圓」的魅力永無極限。後來，我在工作上打造了不少運用球體的作品。

広告まであと一歩
距離廣告，還差一步

求職面試過程，充滿開心快樂的回憶。在前往應試之前，母親總是提醒我「先灌杯黃湯下肚，免得緊張出錯」，我謹遵母命，豪爽地大口灌下日本酒；我的酒量淺，立刻就有幾分醉意，心情大好，所以才會每次應試都歡樂無比。

因為「長年夢想即將實現」，讓我滿心雀躍。國二就立志投身廣告工作，現在終

於能夠夢想成真，向博報堂或電通的創意人展現自己的作品，暢談自己的志願和夢想。每每想到自己即將能夠著手製作廣告，向世界發聲，就亢奮難抑。

面對電通的考試，我放棄了數位製作，以壓克力製作立體的拉洋片，上方先投入硬幣，所以在換片時，硬幣會鏘啷、鏘啷地落下。洋片上畫著身體圖，串成一個自己的人生故事。透過硬幣帶動機關、依序闡述人生的故事，最後會出現無孔的壓克力盒，變成為一個硬幣只能投進、無法取出的存錢筒，光明正大地騙取考官投錢。有些考官甚至樂此不疲，嘗試「投入伍佰日圓硬幣」。結果，應試竟然還能賺錢。

博報堂的考題是「法國和日本」主題海報。考試規則只註明「B2尺寸」，並未標示禁止立體作品，所以我製作了立體作品，外觀是一條法國麵包刺入相機的鏡頭中；其他還有當初遭到宮崎先生批判「無聊」、在半年之間重新製作的大量海報。考試規定一人只能發表一件作品，我嫌一件不夠，所以我的作品數量引起考場一片譁然，紛紛議論「這個女生究

竟是何方人物」。我甚至狂妄地說道「我製作的作品都無需說明，所以我就不另行說明」。

第一回合的考試之後，我就獲得電通和博報堂的錄取通知。大二時在博報堂實習，我請教當時認識的前輩應該如何抉擇，他回答「自己的人生自己決定，忠實順從自己的心意即可」。

前輩的回答，和母親在我進入短期大學時的回答一模一樣。「自己決定」成為支持我的力量。於是，一九九九年春天，我進入博報堂。

仕事も世界も「クレイジーな人」が変えていく

工作和世界都因「瘋狂的人」而改變

決定進入博報堂，我非常高興。不過，從事廣告工作是我多年來的心願，所以我並不因此自滿陶醉。

反而是自命不凡地認為「現在的廣告實在是無聊透頂，我得趕快開始製作廣告」。

從電車車廂廣告中，雖然能夠了解想要傳達的資訊，卻感受不到任何溫度，我的內心只覺得廣告絕非如此，所以一心只想立刻著手製作絕非此類的廣告。

令我深受衝擊的廣告之一，是我剛進大學時所看到的蘋果電腦廣告宣傳「Think different.」（不同凡想）系列。

廣告的開場白是「這裡有一群瘋子」，畫面上出現愛因斯坦、約翰・藍儂、畢卡索等象徵二十世紀的人物，以及廣告文案的旁白「有些人當他們是瘋子，我們則視他們為天才；因為深信自己能夠改變世界的人，才能夠真正改變世界」。這個廣告的海報，我一直貼在自己房內的書桌前，不斷地鼓舞自己。這支廣告在日本的代理公司就是博報堂。

以往的廣告業主多半是大企業，例如啤酒、汽車。不過，大貫先生、佐藤雅彥先生當時已經開始製作富士電視台的廣告，或是豐島園的廣告，以「游泳池沁涼透心」、「世上最糟糕的遊樂園」加以宣傳。兩位前輩告訴世人，即使以往從不曾打過

廣告的企業，也能夠因為「一項創意掀起話題」。

從那時候開始，我了解到廣告不限於紙本媒體。最初以為是怪人的及部老師，但是從他的工作坊課堂上學習到的事物，以及自己的畢業設計作品「感應裝置」，種種尚未成形、卻迫不及待躍躍欲試的想法，不斷湧現，只等著我去實現。

ワークショップは人の可能性、想像力をデザインするところ

工作坊是設計人的可能性和想像力之地

本篇想說明我在學生時期，從及部老師的工作坊課程中所學習到的內容。及部老師的諄諄教誨，深深影響我的廣告思考模式。

事物的最終目的地，在於「確實獲得某種結果」。然而起點和目的地之間，有時會窒礙難行，或是在直行無礙的道路上，因為欠缺吸引力，轉往吸引注意的歧路上，所以觀點產生一百八十度的轉變。然而，很多事物往往就在觀點改變之後，能

夠發現不曾見過的另一種吸引力。

工作坊就是鼓勵參與的每位成員主動發掘還未發現、更具魅力的「地方」，再設法引領自己轉回目的地。工作坊是誘發人類向前邁進的隱形力量，設計並建構人類的想像力。所以及部老師說工作坊是一種設計，想要有所收穫，需要設計者的能量、活力、精密計算和經驗。

現在大家常聽到工作坊一詞，我也常接到客戶委託舉辦工作坊；不過大家口中的工作坊通常是「一起畫圖」，或是「一起燒製陶藝作品」，而及部老師所教導的工作坊，則另有他意。

我舉辦的工作坊，必須制定確實目標，向參加成員展現未來的遠景，以便建立每個人所具有的能量和意識。

森本千絵

103

普通的茶杯，也能成為無可取代的紀念

ただのコップがかけがえのない形見になる

再介紹另一種工作坊的想法。

工作坊的其中一位成員帶來自己的寶貝物品，大家輪流傳看，當物品傳看到自己的手上時，必須發問「為什麼這是寶貝物品」？舉例來說，大家輪流傳看我的寶貝物品──茶杯。當我娓娓道出「這個茶杯是和奶奶最後一次見面時，一起聊天喝茶所使用的茶杯，所以深具意義」，這段話會為物品注入無形的力量，當這件寶貝物品傳到下一位手中時，就會發揮不同的效果。茶杯有了主人的回憶和故事，其他人看待茶杯時的意識會有所改變。

所以工作坊並非只是「大家一起來手作」，而是啟發參加者了解傳遞重要事物是怎麼一回事，並慢慢調整成員看待事物的觀點和意識。所以工作坊的執行，在抵達目的地之前，其實一直都在繞路而行，絕非簡單的隨興創作。

兒童畫圖工作坊的目的，也不是在白紙上塗塗抹抹就皆大歡喜。如果目的只是在白紙上塗塗抹抹，想必有些兒童什麼都畫不出來，有些兒童則是整張紙塗滿各種顏色，或是有些兒童輕輕鬆鬆就畫出一幅漂亮的作品。可是，如果撕開大張畫紙，發給兒童在時間內自由發揮，最後再拼回一張大畫紙。如此一來，即使有繳白卷的兒童，為作品帶來留白空間，也還是能成為一幅與眾不同的作品。

其實，圖畫根本不是重點，而是告訴那些畫不出來、或是勉強作畫的兒童，自己也有力量「成為畫作的一部分」。兒童能夠了解到畫圖並非只是將顏色塗滿不留白，或是必須畫得可愛俏皮才行。兒童能夠體會到表現出自己不會畫圖也是一種溝通。工作坊是希望透過作品、或是想要創作的意識，相互感受了解對方，藉此傳達並解放自由的意識。

從短大轉入大學就讀時，因為廣告科系說明會那天遲到、只好無奈選擇及部老師的研究會，現在反而為我的人生帶來無限寬廣的視野，令我體驗到人生變化莫測，樂趣無窮。

森本千絵

強烈な個性の先輩たちが教えてくれたこと

個性鮮明的前輩所教我的事物

進入博報堂之後，最初分派到製作廣告的第一製作部門。當初選擇進入博報堂是為了能進入宮崎先生、大貫先生、佐藤可士和先生、佐野研二郎先生、永井一史先生等人所屬的第三製作部門，製作平面廣告；然而在公司新人研習時，我奉行及部老師所教的思考模式，簡報總是多采多姿，絕不低調。所以，公司內紛紛議論：「今年有一位新人怪怪的，可能對廣告或企畫比較拿手，而非設計，」所以才被分派到第一製作部門。

我的預定計畫又再次走調。可是，我又因意外而得福。

第一製作部門裡，個個都是個性鮮明的人。我隸屬的黑須團隊領導人是黑須美彥。博報堂設有導師制度，每位新人跟隨導師實習訓練，我的導師正好是直屬前輩。可是我才剛進公司不久，導師就請了長假。

某天，必須向大企業進行報紙廣告提案的簡報；可是，我的導師請假未出勤，所以還是新人的我代為披掛上陣，和文案一起前去簡報。由於大學時的實習經驗，我多少了解一些現場知識，然而我從未參與過報紙廣告製作。面對第一件不可能的任務，我只能硬著頭皮、穿上筆挺的套裝，前往大企業公司，向宣傳部門進行簡報。

一位同事，和我同時期進入公司，隸屬第三製作部門，很快就獲得賞識，從事企業海報的製作，並獲得大獎，海報作品還貼在牆上，真是風光。反觀自己，導師不見人影，坐在鄰座的前輩只想當個DJ，三五不時地邀我參加DJ活動，不然就是向我推薦專輯。身邊盡是一堆怪人。

打造豐田Funcargo廣告，以及任用娜歐蜜‧坎貝爾拍攝「TBC」廣告的瀧澤TETSUYA創意總監，其實也是一位怪人。聖誕節時，他在我的辦公桌上擺放綁了緞帶的生雞肉，或是坐到有輪子的椅子上，命令我「我要移動，森本，將我運到會議室」。我遵從他的命令，像是推著輪椅一般，將他推進電梯，再推到會議室。這個團隊中，集結了個性千奇百怪的成員。

森本千繪

107

例如，我的前輩非常講究用餐。他們堅持「如果沒有美食下肚，就沒辦法設計」，所以下達「禁食便利商店食品」指令。託前輩的福，還是新人的我跟著他們到處享用美食。而且，大家想吃什麼，就點什麼，毫不節制。等到飽餐之後，看到盤中還有剩菜，就說「森本要負責吃完」，逼迫我清光盤中剩菜。結果，我的體重與日俱增，整整胖了十八公斤。瀧澤先生看著發胖的我，居然還笑道「咱們繼續餵食飼料，將森本養成大胖子吧」。

プレゼンは夢を見せるおもてなしの場
簡報是展現夢想的饗宴

第一製作部門，並非全員都乖乖坐在辦公桌前，齊心打造提升業績的海報，反而像是個自由工作者的集會場所。現在已經是名導演的中島哲也先生，當時是黑須團隊的總監，常坐在我的桌旁描繪腳本。這個部門經常有公司外人士進進出出。

因此，廣告企畫並非單方面由公司掌舵，控制企畫的方向，還有中島先生、關谷宗介等導演也共同參與，共同發想。所以常會分不清誰是真正的公司職員。有位設計師星野芳輝，我以為他是非常資深的公司職員，後來才發現他是公司編制外的設計師。我的直屬導師長期休假、不見人影，所以我向這位星野先生學習報紙廣告送廠印刷的方式。其他出入博報堂的人員，例如印刷廠員工、影像導演、攝影家等等，都教導了我各項事務。每個人都各有專精，傳授給我專業的知識，反而是博報堂的直屬前輩並沒有教導我太多的實務技巧。

瀧澤先生教我簡報的樂趣所在。相較於製作，他更樂於在人前進行簡報。每次簡報，他總是命令我製作小冊子，或是構思各種發展實例，或是製作影像，甚至我還得表演布偶戲。

瀧澤先生表示「簡報是最頂級的邀約招待，是精采絕倫的表演秀」。在簡報當中，夢想可以無限拓展。顧客的商品是廣告的主角，簡報就是提供顧客更多夢想，展現商品潛藏的可能性，激起熱情，鼓舞士氣。總之，重點就是如何引領顧客進入夢想

森本千繪

109

世界。

廣告的最後階段——化為實際作品當然非常重要，不過僅靠一己之力並無法完成，需要大家的通力合作。提供終端使用者——消費者購買和使用的商品，則是客戶所製造。瀧澤先生告訴我，廣告人只有簡報場合能夠展現自己的真功夫。我將其定為行動方針，奉行不渝。

来た道はすべて肯定していく
肯定自己一路走來的經歷

瀧澤先生引介的藝術總監手島領先生，或許可以真正算是我的導師。他是第一位願意放手讓我製作時裝品牌「COMME CA ISM」店內展板和海報的人。

現在回想起來，雖然在研修期間被發配到第一製作部門，其實是塞翁失馬，焉知非福。不過，也因為我樂在其中，所以才能夠覺得自己是何其幸運。如果只是內心

充滿怨懟和不滿，可能就會成為一個痛苦的回憶。總而言之，對於過去的事情和自己的選擇，我始終抱持著肯定的態度，從不以對錯判定。

受到黑須團隊的薰陶，我對於團隊人選也特別挑剔。可是，在黑須團隊中，我見識力包辦所有工作。其實一個人工作反而簡單無礙。設計師基本上都是一人獨了，並已經習慣了各方人馬齊聚一堂，為了一件委託案集思廣益。如果任用期待合作的成員，自己更會燃起熊熊幹勁。所以，人選非常重要，即使只是坐鎮不動都無妨。因為我希望在朝著目標邁進的路途上，攜手前進的同伴之間能夠產生各種化學反應，並且共同分享沿途所遇見的景色。

自分が音楽を奏でられるとしたら

如果是自己演奏這首樂曲時

剛進博報堂、尚是新人的時期，周圍大概以為我是一個每天徹夜工作、仍然活力

森本千繪

充沛的人吧。面對每件委託案，我總是連夜製作上百種版本，張貼在牆上，等到早上時，甚至還詢問清潔阿姨的意見。

每當我在辦公室中熬夜趕工時，黑須團隊的鄰居——青田團隊中，總是傳來一個男同事大力敲打鍵盤的聲音，實在擾人。從他敲打鍵盤的聲響，我可以感受到他的手指力道，身處在同一樓層，只剩下我和他兩人熬夜加班，我實在不解「為什麼寫封信需要敲打地這麼用力」。這位仁兄是一位創意總監，他的大名是松井美樹。

黑須團隊曾經因故暫時解散。最初，公司還在考慮如何處理我的去向，後來公司改變政策，決定提拔年輕一輩成為團隊領導人，松井先生當時年約四十，獲選成為團隊領導人，我則轉編進入他的團隊。

這位松本先生突然問我：「森本，妳知道 Mr.Children 嗎？」待我詳細追問之後，才知道 Mr.Children 的製作人小林武史先生認識松井先生的親戚，所以前來委託製作 Mr.Children 的精選輯廣告。主唱櫻井和壽因為小腦中風而病倒，暫停了演藝活動，這張精選輯是病癒復出的第一張作品，所以十分重視自己想要表達的

　　　　　　　Chie Morimoto

訊息，打算刊登廣告。松井先生接下了這份工作委託。

可是，博報堂在製作大企業廣告的方面，經驗豐富。音樂方面的經驗，只有箭內道彥先生在獨立開業「風與ROCK」之前，為彩虹樂團製作的廣告，以及淘兒音樂城的「NO MUSIC, NO LIFE.」。當時，博報堂在音樂方面的經驗真是乏善可陳。而且，那時我也幾乎沒聽過Mr.Children的歌曲。可是委託案是團隊必須負責製作報紙的全版廣告。

然而小林製作人在聽過前輩的簡報提案之後，接連否決。其中雖然還有文案寫手發想的提案。不過小林製作人只說「我們不需要文案，如果需要的話，櫻井自己的話就可以了」。對於滿載廣告理論的視覺提案，他甚至大怒吼道「我要的不是這種！」「我不要再聽簡報了，你們都不用再來了」。現場氣氛凝重嚇人，再加上博報堂的業務人員只是一昧鞠躬道歉，惹得小林製作人更是怒不可遏。

在這樣的窘境當中，我的提案排在最後上場，松井先生對小林製作人說「森本還是一名新人，就請您再看看最後一位吧」，我現在依然清晰記得自己顫抖地遞上簡

森本千繪

113

音楽に寄り添うようにつくった広告プレゼン

和音樂並肩而行、製作而成的廣告簡報

我呈上的兩項視覺提案是「水滴」（卷首插圖Ⅳ）和「防波堤」（卷首插圖Ⅶ）。

「水滴」的視覺概念是「解除封印」，我希望讀者在翻開報紙時，能有驚艷的印象。「防波堤」的視覺靈感，來自松井先生製作的日產汽車廣告系列「回憶更勝物質」，我原本就非常喜愛這個廣告。當松井先生秀出沖繩拍攝現場的照片時，立刻觸動我的靈感。

照片中，在沖繩的天空之下，防波堤上寫著「認可」的短詩，還描繪了色彩鮮艷的圖畫。

在每日生活的景色當中，各有主題歌，會隨著自己的生活方式而變化。無論是晴

報資料。

天或雨天，總是有著歌曲。當我看到那張照片時，只覺得這些事物或許都是一首首的歌曲。

防波堤上既然可以題詩，當然也可以題歌。松本先生和我本來就希望能夠打造一支廣告，能夠像音樂般深深打動人心。所以，我想出和音樂密切相關的廣告。

小林製作人非常中意我的兩項提案，所以決定都採用。「水滴」使用在報紙上，應該饒富趣味；「防波堤」的風景視覺則適合用於橫長型海報，而非報紙，最後決定用在電車車廂內的吊掛廣告。

報紙廣告的「水滴」照片委託瀧本幹也先生，後來我也經常和他合作共事。瀧本先生是我在第一製作部門時，經由手島先生介紹認識。當時，瀧本先生還年輕（和我同年），剛獨立開業不久，所以應該沒有太多廣告相關的工作經驗。我們兩人都是初出茅廬的年輕小子，Mr.Children 委託案可以算是我們的大型案件處女作。

第一次碰面討論的場所是在新宿的居酒屋。我先告知瀧本先生「水滴」將用於報紙上，並請他攜帶注射器前來居酒屋。等到坐定之後，我們二話不說就在居酒屋的

森本千繪

115

桌子上，攤開報紙，開始實驗使用注射器滴下水滴，觀察會形成哪種模樣。我們觀察水滴的實際情況，然後再真的滴水在文字訊息上，拍成照片，而非合成文字和照片。

歌に導かれて人と人が出会う
音樂引領著人和人之間的相遇

製作報紙廣告「水滴」的同時，還必須製作「防波堤」海報。我和瀧本先生找尋松本先生所披露的照片中，那位在防波堤上題詩繪圖的作者，我們希望委託作者描繪Mr.Children的歌詞。後來是沖繩的島袋專員協助找到作者。

防波堤其實位於醫院管轄區內的海岸邊。這間醫院每年都製作月曆，使用窗外風景的圖片。醫院留有在防波堤上繪圖的作者資料，原來是當時仍是國高中生的一對姐妹。

Chie Morimoto

沖繩的拍攝計畫是兩天一夜。我們預定抵達的當天早上，立刻開始動筆描繪；

所以搭乘早班班機抵達沖繩。從機場前往防波堤途中，我戴上耳機，一路聆聽

Mr.Children 的歌曲。進入博報堂任職，擔任藝術總監，這是我第一次獨挑大樑，

而且這趟沖繩的旅伴是同為新人的瀧本先生，望著車窗外向後飛馳而去的風景，感

覺 Mr.Children 的歌曲正好唱出自己現在的心情。

作者之一的姐姐說道：

「最初接獲電話的時候，我們開心地流淚了。沒想到自己的隨手塗鴉，竟然能夠

串連起喜歡 Mr.Children 的歌迷。」

歌曲能夠為人牽起情感絲線，產生許多動人的故事。

彷彿是歌曲的魔力驅動著，我們才能夠來到沖繩，我的內心澎湃不已，在前往防

波堤路上，感動地落淚。

作者之一的妹妹說道：

「我想用食指沾顏料，一邊感受疼痛，一邊描繪歌詞。」

森本千繪

不過鏡頭無法捕捉到疼痛；而且以筆作畫，或是以指作畫，畫面也無法呈現出兩者的不同。即使如此，我還是接受姐妹想以這種感受作畫的心情，同意她們以指作畫。防波堤的水泥會導致手指脫皮。不過，畫到一半時，醫院的人、姐妹的朋友都前來協助，結果所有工作人員都以指作畫。

在太陽下山、天色暗黑之後，當地的居民則以車燈照亮防波堤，提供眾人能夠繼續作畫。繪畫作業直到夜深，才終於大功告成。畫完之後，我們預定翌日早上進行拍攝，所以先回飯店用餐。沒想到半夜突然下起傾盆大雨，本來以為顏料是油性，應該沒有問題；在詢問確認之後，才知道顏料是水性的，我們急忙趕到堤防旁，發現當地居民已經蓋上塑膠布保護畫作。一股暖意不禁湧上心頭，一件作品竟然能夠獲得這麼多人的鼎力協助，我真是既開心又感動。

広告は一瞬、しかしそこに込められた過程は永遠

廣告的呈現是一瞬間，其中刻畫的過程卻是永遠

翌日早上，雨停之後，我們準備進行拍攝。但是，瀧本先生卻說「必須等雲都散開了」。於是，癡癡地等了一天，我們終於拍到一張，製成海報。瀧本先生認為與其拍攝感性照片，不如拍下蔚藍的天空，再加以設計。他將底片拍攝而成的照片，刻意使用數位輸出，削除無謂的感性，展現一片無垠藍天。

這次的製作過程如此感動人心，所以我覺得更需要紮實的設計，自己必須全程負責，直到完成作品。

最後的印刷程序，我也親赴現場監督。雖然，報紙廣告的印刷時間是在清晨三點半，我仍然前往位於品川的印刷廠。我似乎是第一個願意親自到場的藝術總監，所以印刷廠大叔特別賣力，並告訴我「如果背面的報導墨色過深，印出來就不漂亮了」，所以將背面的墨深調降了兩成。清晨四點，當我拿到印刷完成的報紙時，感

森本千繪

119

動地嚎啕大哭。回到家之後，我根本無法入睡，一直引頸盼望著日報派送到家。

印刷「防波堤」的海報時，我也親自到場。海報張貼在全國主要的交通機關，不過，沖繩並沒有交通海報，所以當時在現場協助的居民無法看到成品。於是我自掏腰包，帶著海報飛往沖繩。瀧本先生表示也願意同行。抵達那霸機場時，前來接機的姐妹，一看到我就立刻放聲哭泣。我詢問了原因，才知道描繪在防波堤上的歌詞，被視為塗鴉，全部遭到抹消。

其實，廣告和音樂都是瞬間消失的事物；然而廣告所傳遞的訊息，在這件委託案中，將永遠保留在 Mr.Children 的 CD 當中。因此，即使歌詞遭到抹去也無妨。

後來，某市曾經委託「為了振興觀光，請再畫一次同樣的圖」。我拒絕了。因為我認為廣告不是適合留存的事物，也不應該做為觀光標的。在那個瞬間，我完全信任那對下的歌詞，已經確實地刻畫在每個人的內心當中，在那個瞬間，我完全信任那對姐妹，也知道這種相遇，自己一人是無法獨力創造的；因為在那個時刻，那個瞬間，融合了無所取代、彷彿念力般的事物。

後來，我和那對姊妹一直保持聯絡，甚至因為這段緣分，我有幸前往沖繩縣立藝術大學，站上授課講台。

這張海報和後來 Mr.Children 的專輯《It's a wonderful world》車內廣告，都獲得東京藝術總監俱樂部的ADC獎。第一次獲獎，我當然開心無比。不過，委託業主、曾經參與的人也為我獲獎而高興，我才體驗到原來這種感覺竟是如此美妙。這次的工作成為我對廣告的信念基準。

當時，那對姊妹說道：

「當有所行動時，想要動手畫，想要表達，這一連串的過程或許才是最重要的。」

廣告和人類都需要培育。所以，創作人重視製作的過程，懂得必須誠實面對自己，並堅信自己全程細心製作的作品，即使無法打動所有人，但是一定會留存在某些人心中。這份工作，讓這個想法深深烙印在我腦海。

從此以後，如果委託案的製作過程毫無想法或感動，我絕不承接；當然，這項原則將繼續堅持到未來。

4

本物の追求

追求名副其實的真正事物

土から耕し、根っこから変えていく

從耕土著手，從根改變

我認為所有事物「未來藏在土壤中」。

重點不是在枝葉等肉眼可見的部分，而是前半段的發芽環境。土壤的耕耘，扎根、深根才是最重要的。

所以，當我參與成立 kurkku 的設計時，希望餐廳或咖啡店能夠認識到食材生產者的臉孔。當時負責監製 kurkku Kitchen 所有菜色的總主廚神田裕行說道「未來藏在土壤中」，我深有同感。

環境培育人，植物也是同理，土壤的狀況不佳，就無法健康成長，無法盡情伸枝展葉。所以想要美好的未來，就必須擁有強健的根部。我在製作廣告時也是相同，如果廠商不改變想法，投入再多再好的廣告都無法改變現況。

尤其廣告的執行期間有限，通常設有一定的時間。即使廣告效果留下良好的印

象，然而如果下一位負責人改變做法，則又歸回原點。宣傳表面可見的部分，就像是「牙齒的銀牙套脫落了，再重新安裝更精良的銀牙套」罷了，因為問題根源是牙齦，治療牙齦才是根本解決之道。所以，我總是告知對方「要先從牙齦開始治療」。不過，要從根本改變，必然耗時耗力，不過為了將來著想，我願意助客戶一臂之力。

因此，客戶明明只有委託廣告設計，但是對於宣傳的陣容、對方的心理建設、商品本身的特性或單價等，我總是忍不住表達自己的意見。於是，委託案件本身不再只是他人的事，客戶公司的商品變得像是自己的商品，更能和客戶擁有同理心，衷心希望推銷這項商品。如此一來，每件工作都功德圓滿。

北九州市的到津森公園的動物園委託案就是一例。最初只是動物園邀約在畫廊空間舉辦個展。這件邀約緣起於某次對談，我認識了岩野俊郎園長。在談話當中，對於園長的「人和動物的共生共存方式」、「自然」、「地球環境」等想法，深有同感。因為這次對談的緣分，我獲得在動物園舉辦個展的機會。然而，我不想單純舉辦個

森本千繪

展，還希望深入探討動物園的存在意義，在園中舉辦不同於以往的交流活動。於是，我想出主題是「動物園／可行可做」的「動物園goen」企畫，整理歸納出三十項企畫，匯集製作成書籍形式。後來，我甚至參加動物園和市民的會議，以交流人員的立場，參與思考動物園的未來方向。

最近，地方政府的委託案件增多，有時會遇到如何造鎮等會議或提案。由於是造鎮和空間的提案，其他參與的創意人多半是建築師；我的提案則以城鎮居民的生活交流活動為主題，強調「舒適」「好奇心」「感性」等重要性。二○一二年，隈研吾在新潟縣長岡市建造市政廳廣場「Aore 長岡」，我負責藝術工作和工作坊，並在二○一四年獲得日本建築學會業績部門的獎項，據說藝術總監能夠獲得這個獎項是罕見的特例。我只覺得自己的「界線」似乎越來越模糊了。

人を想い、未来を想像する

思考人類，想像未來

二〇〇八年三菱地所的「想像力會議」的廣告委託案，也是一件從內部改變的工作。這是和兒童「一起打造以未來為主題的城鎮」系列，我們舉辦工作坊，邀集百位兒童集思廣益，想出各種創意和企畫。所以，企畫人員都是兒童；最後邀請平面設計師田中秀幸製成CG，化為實際形式。

每個月舉辦的 coen。（卷首插圖 XVII）是邀集兒童參加的工作坊。其中，一位參加工作坊的六歲男生說「製作流星很簡單啊，使用大大的厚紙箱做成星星，然後拉開一條大橡皮筋，厚紙箱星星就會咻地飛出去啦」；或是「閃閃亮亮的道路也很簡單啊，將糖果紙貼在道路的各個地方，再用家裡點燈投射，就會閃閃發亮了啊」。聽完他的想法，我真心覺得如果能夠實現一定很精采。兒童工作坊為我啟發三菱地所的靈感。

森本千繪

兒童的各種想像力不因成長而中斷，所以城鎮一定會更加美好。相信想像是一種無限自由，才能夠誕生真正美好的未來。

三菱地所打造城鎮街道，是一間為人類著想、重視人類想像力的企業。所以，為了廣告而舉辦的工作坊，不僅兒童參加，當時三菱地所社長以下的員工，例如行銷企畫人員、設備人員、安全警衛等跨部門員工，都參加這項「想像力會議」。

「思考力」是打造未來城鎮的構想力。「思考力」是考慮人類生活的洞察力。「思考力」是打造嶄新價值的發想力。透過這些概念，以人為核心，而非城鎮，大家如同在辦家家酒般設計打造日本。

大人和兒童一起想像未來。「想像力會議」不僅製作廣告，更徹底改變心底的想法，連接到未來。三菱地所是一件充滿樂趣的委託案。

我參與的廣告系列已經結案。當時的社長也已換人，並製作全新概念的廣告。我覺得好不容易培養出的「枝葉」，實在不應該無情折斷，而應該在參與人士的那片心田中，慢慢耕耘，確實扎根，才能夠連接到未來。如此一來，即使自己不再參與

相關工作，那片土地仍然能夠繼續培育人才。

無論委託工作是什麼，我是創作人，同時也是商品的消費者。所以，商品和企業能夠朝著良好方向邁進，也能夠讓我的將來更為美好。

信じる念が、人の心を動かす力
深信不疑的信念是撼動人心的力量

相信想像力，在於是否相信看不見的事物。有些人會劃分「夢境和真實的界線」，我認為這是錯誤的，我認為相信看不見的事物，能夠打動人心。

對我而言，夢境的原點就是聖誕節。直到如今，我依然相信世上有聖誕老人，在這個分享無價的愛和喜悅的節日主題當中，透過歌曲、繪本、聖誕樹等各式物品，全世界的男女老幼都能夠參與，實在偉大，令我又敬佩又嫉妒。

為了可口可樂的聖誕節宣傳活動，海頓・珊布（Haddon Sundblom）畫筆下的

聖誕老人，表情和動作打動全世界每個人的心。雖然是廣告的策略，但是相信世界上真的有聖誕老人，就能夠和其他人共享這種溫暖人心的氛圍，這支廣告也讓可口可樂更貼近生活，更有親切感。

廣告是「枝葉」。如果只是一口否定「世界上怎麼可能有聖誕老人，那只是可口可樂的策略」，就不可能冒出新芽。必須懷抱希望，才會冒出新芽，進而伸枝展葉。

無論是飛機或是蘋果手機的誕生問世，都是因為有人想像如果能夠有這種物品該有多好。人類是聰明的動物，只要內心深信不疑，就會研發相關技術。但是如果懷疑不相信，則不會有任何事物誕生。

同樣道理，如果共事的宣傳部門人員或是製作人員都不相信，則絕無可能實現。可是，如果大家相信夢想或是尚未顯現的事物，例如「如果能夠變成這樣就太完美了」「專輯大賣，然後再舉辦這種演唱會就心滿意足」「如果這時能有奇蹟出現，客戶皆大歡喜，那就太圓滿了」。唯有內心深信不疑，願景才能夠實現。

如果懷疑不相信，成品就會虛假不真，所以我經手的企畫，我比任何人都相信

「如果能夠如此就太美好了」。因為深信不疑，身體就會隨著意念，起而行動，更能了解商品的魅力所在。心想事成，人類的念力擁有龐大能量。所有事情的開端都始於相信，無論是投石問路的廣告、或是虛幻夢境般的廣告，我只希望打造更多作品，讓大家相信，並進而起身行動。

我製作過 Mr.Children、柚子、ELEPHANT KASHIMASHI、坂本美雨、Salyu 等音樂人的專輯封面，每件委託案都樂趣無窮，因為這些音樂人都相信自己的音樂。

這些音樂人相信音樂，所以全力以赴，一心只希望盡快讓所有人聽到自己的創作。從來沒有一位音樂人說「我對這張專輯毫無信心，所以請設法在專輯封面多花些心思」。他們甚至相信即使沒有封面，只要有CD片、放進透明盒中就能賣得出去。因為他們懷抱信念創作音樂，對自己的音樂信心滿滿，所以相信能夠銷售專輯，傳遞音樂到人們心中。因為他們衷心想要散播自己的音樂，所以能夠打動人心。道理簡單易懂，且是無以撼動的事實。

森本千繪

131

大事なのは「目に見えない根っこ」

重點是「埋於土中的根」

然而在大企業當中,許多人都不相信。特別是大企業,員工並非努力打拚「自己的工作」,只是負責許多環節當中的一部分,必須擔心「主管的評語」或是其他人的立場。所以設計人員也缺乏自信,只能檢查是否有錯誤疏漏,採取安全無誤的想法。

然而,無法全心相信「這個味道絕對好吃」的話,不可能調理出令人吮指回味的味道。剔除不安的要素,只能做出平庸無趣、索然無味的事物。可是如果全體人員打從心底相信這項商品魅力無限,商品就能夠人見人愛,廣受歡迎。因此一開始就必須相信「無論採用哪種方法都一定能夠大賣,絕無問題」。相信,就能有所成就。

打造企業商品廣告時,我都全心全意地相信商品的魅力,而且絕不吝嗇出聲誇讚。如此一來所有人的情緒跟著高漲,大家也漸漸相信「公司的商品真的不錯」。

等到全體人員同心共志，並且鬥志滿滿。如此一來，到了拍攝現場時，大家就更能進入狀況，相信自己一定辦得到。

信じ、熱くつくり、仕上げでは冷静になる

相信，投注熱情製作，完成之後則冷靜以對

在大家深信「土中埋藏著肉眼看不見的深根」時，我的情緒就會轉為冷靜，從各種角度審視廣告。

工作開始之初，我會相信自己的直覺，整地札根，為商品注入信念。等到大家都士氣高昂、整裝以待時，我就會化身為「顧客」，檢視方式是否真的妥當。有時候，我會重新改變編輯方式或設計，有時則大刀闊斧地刪減，所以常常嚇壞所有人。不過，我通常只是修改表面，仍會保持核心根部。

專業創意人的重要準則是「深信不疑，但是在製作階段必須保持冷靜」。

森本千繪

常有美術大學的學生請我評價作品，但是那種自我主張或想法過於強烈的作品，常令我看得很不舒服。想法堅定、深信不疑當然值得讚許，然而過於強烈，則令人覺得「難以接受」；如果只感受到「我是努力的」，肯定無法表達出廣告的訊息。

請各位千萬不要誤會，創意總監並不是隨興表現自我的藝術家。創意總監的工作是參與整體的概念制訂，在有限條件之下，設計所有相關程序，協助客戶謀求最大利益。例如鎖定商品的目標消費群（行銷）、設計銷售方式（宣傳），以及合理的銷售價格等。

因此，創意總監必須感受和整理顧客的希望，然後發揮自己的想像力，善於運用簡報傳達自己的想法。為了具體完美呈現想法，還必須具備溝通能力，和攝影家、影像作家、音樂家等各領域專家交換意見，最後還必須具備統整和拓展各項結果的能力。

換句話說，畫圖只是輸出想法的一種手法。並非品味出眾、或是擅長畫圖就能夠成為設計師，僅靠自己的創意或藝術風格，廣告是無法成形的。我非常了解畫圖能

夠強烈喚起人類的感受，所以深信繪畫的力量。可是，其他能力也需具備，尤其必須懂得溝通，才能夠描繪出具體的商品或抽象的企業理念，甚至還能從商品發展出整體觀點，設計出傳達給當代人的作品。

我所了解的創意總監是能夠設計企業的人生，描繪出未來的願景。所以，不僅是設計成品，還要設計製作過程（人才教育、概念修正、媒體選擇和企畫），參與商品和企業的根本部分，最後還要考量接收廣告的人們。種種事項，當然需要理性冷靜（客觀性）。

觀看廣告的「顧客」有千百萬種；可能是居住在東京都會區，也可能居住在鄉下地方，可能有熱情積極的人，也有寂寞孤單的人，有獨居的人，也有和家族同住的人。因為觀眾百百種，所以在最後的階段必須化身為觀看者，而非製作者。

如果廣告能夠發揮作品本身的力量，當然最為理想；然而，創作者的意志和力量不能直接呈現於外，而是伴隨在作品當中。

即使如此，常有人反應「我可以認得出這是森本小姐的作品」，或許是因為我從

森本千繪

135

「土」、從根本參與的關係吧。

「何を描きたいか」からイメージする
首先想像「想畫什麼」

像」的圖畫。圖畫必須是「獨創」。

想法，因為我認為「有些事物只有在當下才能畫出」。最差勁的情形是描繪「似像非

畫圖時應該如何處理呢？當我描繪自己的作品時，我一定全力發揮自己的能力和

製作松任谷由實的專輯《POP CLASSICO》封面（卷首插圖 XXVIII XXIX）時，發生了小麻煩。

封面是由圖畫文字構成，這些圖畫文字都是組合了實際拍攝的照片，以及我的圖

畫。不過在最初的簡報提案時，是使用拼貼和我的圖畫。因為是拼貼，所以裁自某

雜誌的一部分，以及某寫真集的女人部位。

「拼貼是否屬於獨創」原本就爭議不斷，尚無定論。在拼貼的階段，對於松任谷

136

Chie Morimoto

由實的服裝打扮和姿勢，我早已有清楚的造型想法。所以，拍照用的服裝是根據自己的想法特別訂製。在草圖階段，我根據腦中的想法，組合照片，製作造型。因此在這個草圖階段拼貼出的女人部位，似乎類似某些作品，所以有人質疑「這是模仿吧」。可是，那些都只是「材料」而已，這種指控就像是廚師還未端菜上桌，在搭配食材、加鹽撒胡椒的調理階段，就遭批評「這是模仿吧」。

所以，我認為自己需要具備「畫圖力」。下筆時首先思考決定「畫什麼」，而這個想法來源必須是獨創的，前所未見的。當然，表現想法所使用的材料和顏色則是現成事物。

有些人非常擅長表現出「外國的某種風格」，但是不同於當地人從小從零學起，根基和結構怕是難以比擬。請勿想著哪種外型比較討好，或是製作看似某種風格的物品，而是必須自信這種形式可行，並懂得如何琢磨修正，這種感性就是基礎能力。擁有基礎能力，才能夠產出獨創物品。

森本千繪

名副其實的真品會成為自己的體驗

基礎能力是什麼呢？或許可以說素描能力，但不是指線條筆觸，或是擁有靈巧的雙手，而是「畫下的線條」能夠深具說服力。

絕對的感覺、距離感、洞察力，漂亮的圖畫不是全靠素描能力，而是能夠捕捉到當下存在的事物、空氣、光影的能力。而且在閉上雙眼之後，或是在其他場所，也能夠回想出來。

這個過程就像將腦中的想法運用黏土呈現。

雖然我還不夠資格批評，但是世上存在著許多只有單調平面、缺乏扎實根基、中看不中用的設計作品。可是，同樣是平面，例如活字，有些設計就能深深感受到作者的厚實根基，同樣的印刷墨水，其中差異卻顯而易見。

任何事物都必須從整地、扎根做起，才能夠成為不怕火煉的「真金」。不是只有

美觀漂亮的外表吸引人，即使醜陋不堪、或是目標對象是兒童，是有趣也好、或低俗、恐怖等都無妨，只要是「真品」，我都喜歡，無關是否暢銷。

這種想法年年增強，我知道自己還沒有打造出任何「真品」，所以才更拚命努力，希望能夠創作出真品。這個想法和欲望孕育出現在的自己。

環境能夠培育一個人，也能夠培育出「真品」。所以，首先必須打造「懂得判別真品」的環境。此外，還必須追求真品、接觸真品、看過真品，否則如何能夠識別真品。

真品會為人帶來衝擊，就像是跳入海中，受到海浪的衝擊。藝術也是同樣道理，接觸到真品的瞬間，可能感到沮喪難過，或是衷心歡喜。如果不持續體驗這些感受，自己的作品將徒具表面外型，卻缺乏內涵。

森本千繪

139

經歷多次失敗，才知道何為真品

接著繼續談談如何辨識真品。

前幾天，我和松任谷由實前往奄美大島。兩人走進山中時，正好看到昆蟲在交配。昆蟲身上的花色漂亮極了，就像是巧妙細膩的平面設計圖案，兩人都看得出神。其實，花朵植物也是如此，大自然創造出的顏色和外型，美不勝收，每每令我驚呼讚嘆。最近，我很喜愛一本攝影集，名為《NATURAL FASHION》（DU BOOKS 出版）。攝影集中是非洲少數民族穿花戴葉、身上畫滿圖案的人像照片。

其中有幾張照片是他們混在大自然當中，人身上所描繪的點和線，融合在光線照射的植物之間，完全無法看出哪些是人，哪些才是真的植物。為了生存在大自然當中，他們在身上和臉上畫了相似圖案的行為，就好像昆蟲，我認為這就是誕生於大自然的真正藝術，就是真品。遇見這些如假包換的真品，我總是覺得自己永遠無法

超越。在奄美大島欣賞昆蟲時，我和松任谷由實一邊討論真品究竟為何。創作如果「看起來像是人造花」，很容易一眼看穿。所以，為了培養辨識真品的眼力，就必須親眼見識真正的大自然，接觸大自然。

前幾天，我和鹿兒島菖蒲學園的校長聊天。菖蒲學園因為發現身心障礙者的創作深具魅力，所以主辦各種以藝術音樂為主的創作活動，是一間支援身心障礙者的機構。他們所創作的藝術音樂真的令人驚嘆。可是校長表示，他們的創作並非具有確實的想法。例如，詢問一直刺繡的兒童「正在做什麼呢」？得到的回答永遠都是「正在刺繡」。如果追問「這是什麼樣的刺繡呢」？得到的答案仍然只有「沒什麼，我就是在刺繡」。平常人總是抱著某種目的，想著「應該如此刺繡」；然而，菖蒲學園的學員只是想著自己「正在刺繡」，其實這是最幸福的。如此單純無雜念的方式，也是近似大自然。

如此想來，並非身心障礙者有所欠缺，而是一般人過於充足，總是想往身上加上各種事物，結果變成像是「擅長設計的工具」。

森本千繪

真品的確就是不一樣，如假包換，令人驚嘆。每每接觸到「真品」，總令我覺得自己已經江郎才盡，再也無以為繼。當我遇見橫尾忠則、黑田征太郎時，覺得自己根本就是庸才。無論是藝術、音樂、或是人，「真品」總是單純澄淨。在真品之前，總會暴露出自己的不成熟，有時候難以接受，有時候接受現實，卻得暗自嚥下苦澀的失敗感。

可是如果從來不想遇見真品，將永遠無法遇見，則只會滿足現況。所以必須心存追求真品的態度，即使遇見真品，飽嚐失敗感，但是唯有如此才能知道什麼是真品，才能夠打造出真品。這些體驗都會成為基礎能力。

最後の最後まで貫く意志を、プロフェッショナルと呼ぶ

堅定意志，貫徹到底，才有資格稱為專業

再說一個故事。前幾天，我和葛西薰共進午餐，請他協助本書的裝幀。當時，葛

Chie Morimoto

西先生所說的話相當耐人尋味。

「論及工作，『現在正在想』是第一階段，『現在正在思考』是第二階段，『現在正在做』則是第三階段。」

當天，葛西先生告訴我不少工作上發生的故事。葛西先生製作的 UNITED ARROW 廣告宣傳，起用義大利畫家兼影像作家占路易吉‧托卡方多（Gianluigi Toccafondo），我非常喜愛這個廣告。葛西先生在製作這個廣告的一年之間，婉拒其他工作，嚴肅認真地面對每次的討論，全心專注在這項工作上。那時我的工作正好需要使用動畫，所以我詢問這支廣告所使用的繪畫數量，葛西先生答道「我從未計算過，不過如果將畫紙從地上堆疊起來，應該有一公尺高吧」，然後又繼續興奮地說著托卡方多的軼事。

我終於知道全心投注一件工作實在大不易，也明瞭熱愛工作究竟是怎麼一回事，更知道無法同時兼顧多件工作是什麼情況。我不禁自問，自己是否已經變成像便利商店或是家庭餐廳，提供各種雜七雜八的服務。頓時，我感到自己必須全部從頭

來過。

當時剛好為了二○二○東京奧運標誌的競稿，我必須提出作品。創意和後續的應用發展，我已經想好底案，我只需具體呈現出腦中創意即可。於是，一如往常，我親手繪圖，然後請設計師以電腦製成平面設計，完成幾項提案。可是，商請周圍人士提供意見時，大家的喜好都各不相同，意見相左。原來是每項提案都有所不足，沒有一項提案是令人一見鍾情，完美無缺。

本物のアートディレクターとはものすごい職人
真正的藝術總監是本領高強的工匠

奧運標誌的競稿不是任何人皆可參加，必須先經過實力經歷的評鑑，才能獲得參加權。參加競稿的設計師個個都是崢嶸一方的人物，能夠和崇拜的前輩同台競爭，我心存感激。和葛西先生聊天之後，我才驚覺自己專注一件事情的態度有所不

同。我思考自己究竟欠缺什麼，發現自己原來是缺少「決心」。

葛西薰先生也是藝術總監，所以我們不可能共事。當我說「我喜歡葛西先生的設計」時，只是一種個人喜好，就像是和喜歡的歌手見面，心中只有仰慕之情。可是，奧運標誌的競稿，無關年齡經歷，所有的設計師都站在同一座土俵競賽場，奮力爭取勝利；所以對設計的熱愛，過往所有的設計經歷，都攤在同一平台上，接受公平的評判。我覺得簡直就像是身上只剩下一件泳衣，被拋入茫茫的大海之中。我終於真正感受到參加奧運標誌競賽究竟是怎麼一回事了。

投入全心全靈、一筆一畫親手描繪，這才是如假包換、真正的藝術總監，就像是投注全副心力在一件作品上的「工匠」。我根本還未達到工匠的境界，我必須從這點開始做起，我根本還未達參加競稿的資格。葛西先生全神貫注、全心投入一件工作的意志，和我根本是天差地別。

森本千繪

デザインにもスポーツ精神が必要

設計也需要運動精神

後來，我和朋友聊天，談及運動選手平日努力鍛鍊，就是為了一決勝負。比賽的時候，如何在瞬間發揮最大實力，就是運動選手努力的目標；自己做了多少努力，或是自己想了哪些事情，總之結果說明一切，而結果則來自於超乎常人的努力。所以，友人對我說：「千繪的設計可能缺少運動精神吧。」

仔細想想，我從事衝浪運動，了解到親身體驗的重要性，以及對精神鍛鍊的影響；此外，我也領會到身段柔軟這項道理。不過，我從未體驗過運用身體競技，一決勝負。運動會開始前，總會宣誓「我將秉持著運動精神，勇於參賽」。但是自己似乎從來沒有「勇於參賽」。無論是個性氣氛、森本千繪的品牌打造、周圍人士等，我處於習以為常的世界當中，成長過程備受寵愛。然而，當拋開或者在接納他人、坦承自己的時候，我察覺到自己內心或許缺乏這種勇於參賽的膽量。我可能已

經做到葛西先生所言的「想」和「思考」，但是還未做到「痛苦掙扎地做」。以往的每件工作，樂趣無窮，我也投注許多努力、認真看待；不過，這次促使我重新審視「超越常人的認真」。

這番領悟提醒自己創作的瓶頸，因為我的「創作力」還未達專業境界。我想要「創作」，但是不能「先做出」就行。我真心、渴望地想要創作徹底屬於自己DNA的事物，不希望有一絲一毫的偏差，而且純淨完美。

葛西先生的作品和他本人都非常柔和溫暖，但是兼具韌性；這種韌性來自他了解所有事物的創作和選擇，都是自己的力量和意志。無論他人如何評價，或是一般多數的意見為何，只要了解自己的判斷是正確的，便毫不猶豫地提出。所以，葛西先生才能總是待人沉穩親切。

和葛西先生的一番談話，我獲益良多。而且當我回首思考初衷，感受更深，葛西先生真的是一位了不起的人物，我只能望其項背，正因為如此，我更需努力。

但是，我非常害怕。今後的機運，無論是受人吹捧，或是獲得周圍人士不吝出手

森本千繪

協助，我害怕必須「一個人」創作或抉擇。「只有我自己一人」令我恐慌萬分。

不過，選擇前進或後退，我只能選擇其一。而且，未來是「無限期」的。所以，我告訴自己「這股意志力不能有期限，必須永遠持續」，決定繼續向前邁進。

每天早上，我五點半起床，六點前往神社參拜，散步、跑步，七點返家之後，打開家中所有窗戶，開始創作。或許這可以說是從「興趣衝浪」升級到「專業衝浪」。

專業的定義說法不一，有人認為能夠獲得金錢回報，有人則認為能夠獲得指名的工作委託。可是，專業的分水嶺，在於能否全程以自己的意志完成。

在這股意志力之下，創作如同衝浪一般，令人心情舒暢，是一種理想和現實身體合而為一的快感。這種感覺無以言喻，但是我深切感受到身心共同努力所帶來的變化。

我不再是給予「差不多這種氛圍」的指示，請社內設計師進行平面設計，而是自己一次又一次的描繪，就像工匠一般，以鉛筆在畫紙上畫到最完美的地步。直到最後的最後，才麻煩設計師「這裡沾上髒污，修正此處即可」。所有的企畫書和文章

都附加指示說明書。

奧運標誌原本是以電腦製成的平面設計圖，我耗費了十二小時，使用鴨嘴筆一筆一筆親手繪製，自己都不禁佩服這股精神集中力，但是我非常享受全神貫注的時候。製作標誌時，我想到「奧運選手在跑步時，是沒有經紀人或工作人員陪伴的啊」。選手都是獨自游泳，獨自跑步。這項奧運標誌的邀約不是針對 goen，而是以森本千繪的個人名義參加。員工都鼎力協助，我知道他們都是專業人員，將我的繪圖一個一個置入電腦中，令我輕鬆不少。所以，我不斷修改，直到自己認為完美無缺。我投入了百分之百的心力，加上員工的協助，甚至有百分之一百二十的感覺。

森本千繪

149

「グッ」とくるものの中にあるもの

藏在感動人心事物中的事物

改變心態之後，每個人都覺得我的作品截然不同，能夠立刻打動人心。大家都對我親手製作的作品，深受感動。

過去，我曾見過仲條正義先生設計的標誌，他和葛西先生一樣，也是一位平面設計師。他的作品能夠立刻打動人心。明明都是以印表機列印，難道是他的紙質特別不同。明明都是同樣傑出的企畫，為何他們兩人打造的作品能夠立刻打動人心，真是太不可思議了。可是，我終於了解打動人心的核心所在。

了解之後，點醒了一直低頭向前衝刺的我，成為我的轉捩點。而且，我還能和從小夢想參加奧運的選手抱持著一樣的決心，參加競稿，一決勝負。

從小我就喜歡「認真」和「如假包換的真品」。因為其中的內涵深深吸引著我，成為我的憧憬夢想，想要達到那種境界。直到現在，我才終於有站穩腳步的感覺。但

是，接下來才是辛苦，因為在死前，我的決心沒有期限，所以唯有盡力一途。

森本千絵

5

私はこんなふうに世界を見ていた

個人的世界觀

テーラーが私のアトリエ

裁縫工房是我的畫室

本章來談談從小到大的環境，如何塑造成現在的我。

本書開頭就提及我是獨生女，父親在東京工作繁忙，所以童年時，我常寄托在外公外婆家。外公和外婆居住在青森縣三澤市。

幼稚園時，我就讀東京塞爾思恩（Salesian）教會的塞爾思恩幼稚園，每天通學。

寒暑假時則住在青森。青森的外公外婆家，周圍是一片大自然草原，我總是和鄰居男孩子滿山亂跑，唱歌，釣魚，入河下海，玩得不亦樂乎。

外公教我「重要的事情要以顏色和音樂傳達」，他是台灣人的後裔，在三澤空軍基地經營裁縫工房，為美軍縫製紳士西服。裁縫工房中交雜著英文、中文和日文，還有一綑綑的西服衣料，這就是我童年時期生活的場所（卷首插圖Ⅱ2）。

外公總是給我零碎布頭，做為拼貼的材料。裁縫車旁掉落的布、縫線，我都撿起

154 Chie Morimoto

來放進盒中或瓶中，或是像摺紙般地在布上塗漿糊，拼拼湊湊成圖。現在回想起來，這間裁縫工房算是我的第一間畫室。工房壁架上擺滿了各式各樣的布料，顏色豐富，光是藍色就有各種色調，閃閃發亮的藍色，暗沉厚重的藍色，絕不像十二色蠟筆只有天藍，我不僅記住了布料的質感，也同時記住了顏色。在進行松任谷由實的工作時，周圍的人都說森本千繪的設計特徵就是「顏色」。很多人都說我的色彩捕捉方式很奇特，或許是因為我同時記住質感、觸感和顏色，所以，對於一件物品，我能夠捕捉到各種不同的顏色。

小學三年級時，暑假作業是我和裁縫工房師傅一起製作的繪本。故事是敘述隨著流星掉落海中的星星國姐妹，獲得海豚父子的幫助，終於得以返回星星國。外公是繪本的綜合製作人，我描繪草圖，縫紉師傅幫忙上色，然後母親用吹風機吹乾。這個時候，我已經和許多人一起創作。

在青森的大自然當中玩得滿身泥濘，動手做東西，親身發現許多快樂無比的活動，然而我卻記不清東京的童年生活。

森本千繪

因為，我不知道為什麼要誕生到這個世界上，所以我是個毫無主張、整天發呆的孩子。不過，我唯一記得的事，是自己一直盯著掉落在房內角落的餅乾，然後全部撿起來，排列地整齊漂亮。這樣行徑怪異的我，在幼稚園遭到欺負，就是我唯一的記憶。我沒有朋友，也不喜歡和幼稚園同學一起玩耍，所以我都在廁所便當，到低年級生玩耍的地方晃蕩，但是只要看到同年級學生走過來，就會躲到溜滑梯後方

（卷首插圖Ⅱ－1）。

我的童年時期，就在三澤和東京兩地往往返返，也在兩個不同的自己之間來來去去。在我的心中，一個自己是如果無法親身體驗、記憶，就覺得無趣且無法相信；另一個自己則是腦中深知如果沒有仔細注意社會的狀況，則無法存活。兩種不同的環境體驗，造就了不同的我。

156

Chie Morimoto

私の細胞に多くのことを触れさせた父と母

促使我的細胞接觸諸多事物的父母

因為經常寄託在三澤，所以雙親從不吝於給予親情溫暖。

只要是我想做的，父親從未說不（卷首插圖II 5）。例如我想放鞭炮，父親就會買下玩具店中所有的鞭炮。總之他從不吝嗇給我一切，也從不吝嗇給予褒獎讚美。無論他多麼忙碌，只要會成為家族回憶的活動，聖誕節、生日、新年、運動會等，他一定會陪在身邊，留下許多的回憶。雖然他平常不在家，我的手邊留有父親寫給我的信，超過兩千封。從孩童時期開始，每天早上，他將傳真紙或稿紙對半撕開，變成A5尺寸，在紙上寫下想要告訴我的話。我們是父女，父親卻寫著「某某花開了，最近好嗎？」。二○一四年，我結婚出嫁，離開父母的身邊，但是現在有時候回娘家時，仍會收到信，寫著「結婚生活不容易吧，但是兩人要快樂過生活喔」。母親總是將這些信對折之後，放入夾鏈密封袋交給我。現在這些信都放入 goen。夾中

森本千繪

157

保存，紙張都還留著展信後的對折痕跡。

父親總是開心地接下我自製的賀卡，小心翼翼地攜帶外出。時至今日，他的公事包中，還放著許多從幼稚園時期送給父親的生日賀卡、父親節賀卡等，他每天都帶去上班，所以公事包越來越厚重。

小時候，父親是經紀人，培育出澤田研二、吉川晃司等巨星。望著父親忙碌的身影，我一點也不想從事這類工作。可是，父親曾經帶著我出入藝人的拍戲現場或自家住宅。在藝人的家中，我很自然地像在學校或自家一樣，開始繪製錄音帶封面、CD專輯封面，或是描繪服裝。我想音樂或演藝是在不知不覺之間滲入體內的細胞。

後來，我從事設計工作，同樣也像是商品的經紀人，必須讓更多人知道商品，打造品牌。在石原里美拍攝「組曲」廣告時，我的感受特別深刻。我必須考量石原里美「看起來如何」「將來應該如何」，再精準設計髮型、外型氛圍等細節。其實根本就像是管理監製打造一位藝人。或許透過設計，我其實是在追隨父親的腳步。

goen。是和父親一起創立的公司，所以未來的巨大夢想就是培育出像昭和時代的澤田研二一般、所向披靡的天王巨星。

母親也提供我許多範本，不過並非現實事物，而是藏有夢想、或是美輪美奐的事物。母親是個個性溫柔、但是意志堅定的空想家。她總是在做夢，認為所有事物都會是快樂結局。所以，她總是活在電影或電視劇當中。無論是工作還是人生的建議，她總是說「咦？這個好像是某部電影中的對話耶」。不同的人拍攝而成的夢想世界，在母親心中形成現實世界，然後累積各種經驗。母親彷彿是活在夢幻的現實世界中。

童年時期，母親總在枕邊為我講述自編的故事，所以我的床邊故事並非來自繪本。有時候，我還沒聽完就睡著了，第二天就會纏著母親繼續說故事的後續，結果故事情節常常和前晚不同，因為母親又編造了新的故事。

如果說母親是一棵大樹，這些故事就是枝葉。後來，這個經驗發展成為我參與的「三越伊勢丹 goen。Plant Planet」企畫。

森本千絵

這項企畫是在二〇一五年四月底，為了母親節而舉辦的活動，活動概念是「母親贈送孩子的禮物」「孩子贈送母親的禮物」。在一棵「母親的大樹」上，貼了許多「故事葉片」，然後傳給「孩子的小樹」〔卷首插圖 XXX XXXI〕。從「母親的大樹」傳遞到「孩子的小樹」上的故事，各有不同，各有不同人物登場。這些人物經過設計，製成商品，在母親節當天，伊勢丹百貨公司新宿店的所有樓層全面銷售。當天同時舉辦兒童的工作坊，此外，這個故事將成為我的第一本繪本。當時我的體內正孕育著一個小生命。在即將為人母、懷胎的情況中，我能夠參與這項企畫，我覺得是命中注定的緣分。

家人之愛的力量

家族からの愛情がどれだけの力になるか

誠如前文所述，母親是個相當夢幻的人。提及夢幻和真實，父母親的個性恰巧

是正反兩極，父親只相信親眼所見之事，他透過勤勉踏實的努力，取得現在的成就；然而母親相信看不見的事物，相信世界上存在看不見的事物。她的性格堅強，認為人類不管如何竭盡全力，也無法改變大自然。父母在意見相左時，當然會有口角。小時候，當雙親爭論不休時，我看著他們，心裡總想著「究竟誰說的才是真理」？

童年時期，家人就是我的全部世界，我遊走在父親、母親、自己的意見之間，不斷面臨抉擇。現在，這種三角平衡關係成為我創作的基準。因為只考慮一點，很容易偏頗不均，例如在思考企畫的「核心」時，我首先會歸納整理出三點，然後連結三點，統整出最佳內容。如此一來，方方面面都能均衡考量，事情就能順利進行。或許這也是從三人家庭中學習到的平衡方式。

因為這些生活經驗，我認為誕生在世上的所有事物，如果能夠獲得寵愛，順利成長，就是最幸福的。

因為家人給予我的愛和親情，成為我所向無敵的最大力量。

森本千繪

goen。を救ったザ・ブチョウ

拯救 goen。的這位部長

提及家人，還有非常重要的一位家人——有著一雙靈活大眼的吉娃娃薩部。薩部是薩部長的略稱。薩部是 goen。的部長。

經營公司絕非易事，goen。曾經瀕臨重大危機，我甚至煩惱是否應該放棄公司，僅以個人作家名義繼續作畫。當時，薩部剛來到公司，是在 goen。任職的經理帶著薩部來公司上班。薩部是隻活力充沛的動物，人和生物一起活動時，能夠振奮精神，於是我覺得似乎沒有必要結束 goen。。後來，一人獨居的經理無法再飼養薩部，前來詢問我的意願，我便答應接手認養。以前，家人反對我養狗，所以三十五歲還單身未婚的我，只好偷偷養在房裡。然而不出所料，母親立刻聞到狗的味道，不過最後仍然准許我飼養。

薩部正式成為家族成員的第二天，我就在沒有任何時間行程計畫下，決定出外旅

行一週。我帶著薩部，漫無目的地上路。我租車，乘船到外島，在遊蕩日本各地一段時間之後，突然「想要工作」，所以回到久違的 goen，重新開張。原本停滯不前的心，重新啟動，想要再度發展 goen。

我和狗兒一起逃離 goen。這個公司現實。薩部和我──部長和社長（也就是我）結下特別的關係。如果沒有薩部，goen。大概已經關門歇業。

メッセージに絵を添えるともっと伝わった

訊息加上圖畫，更能傳遞心意

重回正題，從小我就喜歡畫畫。幼稚園時，為了自我介紹「森本千繪出生時的重量是多少公克，以及如何長大」，我製作成一本書。為了表現自己出生時重達三千九百公克，我運用拼貼作畫成書。當時，我感受到運用繪畫傳達事實，或將事實轉換為繪畫是一件非常有趣的事情。

森本千繪

163

我通學的幼稚園信仰基督教，園中的教育根據基督教的教義，聖經是最基本的課程，每天早上都唱聖歌，用餐前後也唱聖歌。此外，無關喜歡作畫與否，幼稚園教同學製作賀卡，例如「感謝母親」、「恭賀新年」、「聖誕節快樂」等；還有製作「聖誕降臨曆」，當然也會在曆上作畫。

所以從小我就喜歡畫圖製作賀卡，常常送給雙親。升上小學之後，則發展成製作賀卡或相框，送給朋友，而非一般的賀年明信片。我甚至在考試卷作答處的旁邊畫上插圖；在讀後感想筆記本上，也畫上圖畫，圖畫所占空間超過感想文章的兩倍大。其實我完全不需要為感想畫插圖，但是我總是習慣畫圖說明自己想表達的事情。

小學時，除了我之外，也有擅長畫漫畫或素描的同學，不過我只是喜歡「將訊息化為圖畫」、「為訊息添畫」。我作畫是為了表達謝意，是為了更具體表達感想，而不是只寫文字。所以，我運用自己發明的方式，將筆記本做得更易翻閱，更方便念書，或是運用顏色促進了解。結果，同學開始模仿我，老師也複印我的筆記本，做

為課堂講義。於是，班上終於察覺到「森本千繪」的存在了。

在這之前，我的狀況只是延續幼稚園時代，彷彿是一個透明人。自己也不曉得自己存在的意義，但是透過畫圖，我逐漸找到自己的空間。

於是，表達、表現成為自己的興趣。在基督教的主日學校中，我以圖畫呈現聖經經文，負責畫圖、演出洋片，以便讓年紀更小的兒童了解。小朋友其實非常開心，對於平常聽不懂的聖經經文，有了圖畫洋片之後，都產生興趣。我總是興致勃勃地想著如何將自己想表達的話語，化為圖畫，促使別人了解。

小時候，祖父和雙親給予我的所有事物，也深深影響我的繪畫表現方式。家人總是都誇獎我的圖畫作品。所以，從小我就覺得畫圖比說話更能感動人心。

森本千繪

みなそれぞれなのに、答えが同じなのはおかしい

一種米養百種人，眾口同聲才有異

我的中學生活似乎不屬於任何團體，但也屬於所有團體。

升上國中之後，會形成各種小團體，不過，我遊走各方，和辣妹族、御宅族、體育族、用功學生族等族群都有往來。

如果自己加入其中一個團體，就必須排除那些非我族類之人，我不想樹敵，所以不想進入任何一個團體。而且，國三時，我已經決心就讀美術大學，所以和班上所有派系保持良好關係。或許我一心打算進入美術大學，所以能夠在不屬於任何派系之下，仍能安全度日。

學校成績則在小學自創容易記憶的筆記方法、加上家庭教師從旁協助之下，大有進步。我的強項是數理科目，國二時，為了投考數理科系的大學，我前往補習班補習。補習班中聚集各校人馬，可愛、俊俏、怪異等各式各樣的他校學生，但是大家

都非常聰明，我變得討厭和大家算出相同答案。和大家算出答案，究竟有什麼好處，我左思右想，難道自己沒有比別人更擅長的事情嗎？我知道自己能夠利用繪畫表達想法。那時，我仍然習慣在考試卷上畫圖、畫橫線。後來我請教老師，老師勸我「有些補習班設有美術科系，妳可以試試」。於是，在升國三時，我參加代代木研習造型學校的春季講習班。

最初我完全不解自己來到什麼地方，校舍的天花板似乎比天還高，還放著石膏像和巨大的勝利女神像。我驚訝竟然有不教學生念書的補習班，興趣大增，於是開始補習。前來補習的人都只是國高中生，卻已經懷抱著理想和自己的人生觀，我越來越喜歡這間補習班。

在自己就讀的高校中，有些朋友會表示不擅畫圖。其實，任何人都會畫圖，圖畫和音樂一樣，就是傳達自己的感受。想要翩翩起舞時，擺動肢體即可；想要引吭高歌時，放開嗓子大聲唱出即可。這個時候，我就覺得可以更自由展現自己。

森本千繪

混沌とした世界が見せてくれたもの

混沌世界所帶給我的印象

補習班非常開心。國三就進入美術補習班的人不多，所以其他同學或老師都相當疼愛我。各個學科所在的樓層不同，因為我還未面臨到考試的壓力，覺得每個學科都相當有趣，所以試著參加各個學科。因此我和各科老師，以及油畫、日本畫、建築等班級的學生都相處愉快。升上高中之後，我們一起企畫各種集會或活動，玩得不亦樂乎。

當時，許多電影院開始播放獨立製片電影，例如寺山修司的實驗電影、地下電影、情色電影、藝術片等。或許因為是美術相關的補習班，所以很多人玩音樂，我常去音樂展演空間。有人是 BOREDOMS 的超級歌迷，有人則視丸尾末廣如命，周圍的友人各有所好，我接觸到各種領域的雜誌、音樂、漫畫、電影，但也研讀以米洛維納斯為美之象徵的西洋美術。在這個混沌無序的世界中，我如魚得水，快樂

開心。

很多朋友都特立獨行。一位交情深厚的男性友人規定我必須稱他吉米，他每天穿裙子，頭戴浴帽。他著迷於基因的螺旋構造，無論哪種作業，他的原則就是設法置換成基因。總之每個人都各有個性，好玩得不得了。

但是在普通高中的生活就令我難受。高中是國中直升的天主教女校。中午吃便當前後，一定必須禱告。在走廊碰面時，一定必須打招呼問候。班級導師是天主教會的修女。

可是，我就是喜歡和各種人士往來，不知不覺之間，補習班的朋友、目黑星美學園的高中同學都玩在一塊兒了。代代木補習班位於南新宿，中午過後不久，我們便進駐代代木車站旁的溫蒂漢堡店，幾乎是包場狀態，我們玩撲克牌，或是坐在補習班樓梯上畫圖。

每天如此瞎鬧鬼混，學校成績當然一落千丈。報考美術大學的學科成績，我全部不及格，而非術科，國三就開始補習，累積了四年的歲月，每個人都認為我一定榜

森本千絵

169

術短期大學。

否。無奈之下，我決定重考，卻又在陰錯陽差之下，以候補最後一名進入武藏野美

信。這個結果顯示我荒廢學業的程度，已經到了無法判斷自己所寫的答案正確與

上有名，但是結果卻令人難以置信。而且，我自認必定考滿分，所以更是不敢相

関心を持つと変わることがある
有興趣，就會有改變

然而，在這所補習班中，我接觸到形形色色的事物，這些都是寶貴且無可取代

的經驗；在這段時期，我學到面對任何狀況，都能處之泰然、從容不迫、處變不

驚。在補習班認識的老師和同學，現在則在各項工作中再續前緣，協力合作，例如

委託老師負責史努比案的設計，以及倍樂生公司的代言吉祥物；在第一份博報堂的

Mr.Children案，前往沖繩繪製防波堤時，交情不錯的補習班朋友也前來幫忙。

只要曾經結緣，我都能夠維持長久的緣分。

我們並非經常吃喝玩樂的朋友，而是在重要時刻想起對方。現在有社群媒體臉書，即使平時不常見面，也在網上有所聯繫，熟悉對方目前的狀況，為對方按讚鼓勵。不過，我覺得自己從以前就已經進行「真實臉書」，總是注意對方的現況，也不吝嗇「說讚」。

我最不欣賞「漠視」。我認為漠視是一項大罪。二○一三年夏天，我為ＮＨＫ設計「思考霸凌活動」海報，概念之一就是「漠視」。如果心中有「霸凌他人的自己」、「遭到霸凌的自己」、「目擊霸凌的自己」等三種，我認為「目擊霸凌的自己」是最惡劣的。「我」不應該漠視，應該採取行動，協助他人，才能有所改變；雙手一攤，毫無任何作為實在令人唾棄。或許這個想法起源於自己小時候曾經遭到霸凌。最先對我付出關懷、協助自己不再像是透明人的是小學老師，他注意到我畫滿圖畫的筆記本，表達興趣；託這位老師的福，我才得以改變。

表現風格各有不同的同學友人之間，相互關心，所以補習班才過得如此快樂。我

森本千繪

171

們不僅相互了解所畫的圖，還有個性習慣、喜愛的音樂，這些種種都是屬於對方的一種人生表現，我打從心底覺得這樣是一個健全的世界，並讓我無所畏懼，願意敞開心胸。我一直關心他人，因為我知道唯有行動、體諒、關心，能夠改變未來，邁向佳境。

Chie Morimoto

6

命の前にさらしても恥ずかしくないものを

面對人類、毫不愧疚的事物

生きていることを実感するために

為了真實感受自己活著

二〇一一年三月發生東日本大地震，我想談談當時的狀況。

三月十一日，歌手坂本美雨的音樂影片，從前一天拍攝到當天早上十點。一大早，桌上的瓶子突然爆裂，大家開玩笑地說「大概是有事發生的前兆」。拍攝工作在中午之前結束，我返家睡覺。然後就發生了地震。

因為已經到家，所以我沒有成為電車停駛下的返家難民，不過回想起當時，自己其實相當冷靜。開始衝浪之後，我遇見多位熟悉大自然和大海動靜的人，許多衝浪手都告訴我「將要發生地震」，所以內心可能已經有所準備。因此三天前發生輕微地震時，我立刻購買防災用安全帽，發給所有員工。

福島第一核能發電廠所在的海岸，有許多適合衝浪的地點，吸引許多衝浪手。幾

乎每天從大海望著核能發電廠的衝浪手，在地震之後，立刻表示「核電廠的狀況不妙」，我聽了之後，非常擔心核電廠，沒想到一語成讖，可能我驚嚇過度才顯得冷靜吧。

那時我直覺「應該做點什麼」。當生物感受到性命受到威脅時，昆蟲、動物會設法交配，提高繁殖率，我則是設法創作。所以那時我在推特留言「我能做些什麼」？

周圍的人可能都陷入一片驚慌混亂，所以看到我的留言之後，大量湧入各種回應，「請製作 Pray for Japan 的標誌」、「請關掉熱鬧街區的霓虹燈和招牌」等。我的推特有不少跟進者，所以當我留言「請關掉霓虹燈」，彷彿施展魔法般，不久之後就接到回報「啊，澀谷的霓虹燈都熄了」。透過推特，大家的願望紛紛實現，真是太不可思議了（卷首插圖XVIII XIX）。

於是，我在推特上編列「idea for life」的主題標籤，成為一個據點，提供大家寫下所需物品。後來，除了所需物品之外，還有人留言「我願意前往協助料理伙

食」、「我可以做什麼」等，簡直變得像是一個製作本部。

我冷靜整理這些資訊，同時採取各種行動。雖然說是「冷靜」，但是在這場前所未有的慘況中，其實毫無頭緒，所以我想要確認並感受到「自己還活著」。既然還活著，就能夠創作，就能夠為還活著的人串起溝通橋樑，將無形想法化為具體形式，所以我根本無暇害怕，無暇躊躇不前。每個人都有各自的使命，有人前往災區協助料理伙食，有人廣徵各種支援物資，我則有自己的使命。

我的支援方式不是實際行動，所以並沒有帶著必需物品前往混亂的災區。對於災區以外的人，自己究竟能夠提供哪些協助，我想到應該要創造鼓舞人心的行動。從及部老師的工作坊課堂上所學到的知識，我想要設法驅動人類所擁有的能量。在所有人都茫然不知所措的時候，我想要打造一個讓大家不再茫然的環境。

goen。が変わった日
goen。改變之日

三一一大地震的新聞立刻傳遍全世界，在「Pray for Japan」的號召之下，全球各地的人都在推特上為日本祈福。其中，法國的一位日本料理餐廳老闆提出「我想在店內為日本募款，請問是否有人能夠協助設計募款箱呢」？創意人朋友告訴我這項消息，我想只要將設計做成PDF檔案上傳，提供全球下載印製，就能夠放置於各種場所。

我立刻動手進行設計，三月十一日的晚上發表「Pray for Japan」設計。

三月十一日晚上就完成設計，可謂異常神速，結果有人認為過於「冷酷無情」或「有欠考慮」。不過，當時我正好開始進行「報紙日記」，隨處都能夠畫圖，無論處於任何狀況，我都能夠作業；所以並非必須坐在桌前、開啟電腦，才能有所作為。當時的作為並未留下實際形式，可是，我感受到前所未有的溝通力量。十二日早

森本千繪

上在住家附近的家庭餐廳中，不僅是廣告業界，各類媒體、創意等各方人士，前來聚集開會。

會後，成立「idea for life」網站，匯集各種想法。除了「Pray for Japan」之外，有鑑於首都如果大規模停電將喪失功能，將無法援助災區，所以分發「目前節約用電中」貼紙給家家戶戶、店面、公司；設計支援物資分類貼紙，以便貼在紙箱上，而且能夠直接從網站下載使用。

在那個當下，真的是所有人都動了起來。在那天之後，goen。的存在有了一百八十度的轉變，不再只是一間廣告公司。

バトンを渡すように
交棒

然而廣告業界出現批判的聲音，某位人士來信表示「眼前有這麼多人犧牲，藝術

178

Chie Morimoto

監製、設計根本派不上用場」。我耐心和這位人士溝通，直到對方心悅誠服。媒體報導這項行動，寫著「『目前節約用電中』是森本千繪小姐製作的海報」，我也立刻強烈抗議「這不是『海報』，而是『標示』」。

在大規模停電中，有些店面不開燈營業。海報的目的是銷售商品，我製作的標示和店面入口的招牌一樣，其實就只像是告知「營業中」的牌子，或是表示「我活著」的「標示」。

後來發生了一件耐人尋味的事情。麻布十番商店街會長大量印製「Pray for Japan」和「目前節約用電中」的標示，然後和妻子帶上安全帽，將這些標示分發給每一間店面。然後，電視新聞報導商店街上每間店各自塗上喜愛的顏色，或是畫上喜愛的圖案，並說明是「位於麻布十番商店街上的設計事務所大展身手」，我驚訝想著「事務所明明是位在表參道啊」。非首都圈的高知縣、福岡縣也列印張貼，我才知道越來越多人響應。

人的力量真是難以想像，只是一張十日圓的黑白影印，竟然能夠擴及那麼廣的範

森本千繪

圍，真是太驚人了。

「目前節約用電中」是設計成剪紙風格的家屋外型，我曾經製作過聖誕樹或花圈，或許曾經為了聖誕節而運用過剪紙，深具溫暖人心的效果，這種溫暖感受正好符合目前狀況。結果，即使大家不知道「究竟是誰做的」，也都自動口耳相傳。原本只是為了首都圈而製作的標示，也開始貼在其他地方；而且不是以網路轉寄擴散，都是以實物分發。我相信這是因為大家認為不能自掃門前雪，必須挺身而出，將腦中的信念付諸行動。

当たり前のようにそこにあるデザイン
理所當然存在的設計

長久以來，我最想做的就是這類事情。當時，我無暇沉浸在這種感慨當中。這樣說或許不恰當，但是我很開心世上還是需要廣告，而且這才是廣告應有的形式。

以往，我覺得廣告是電通或博報堂買下媒體時間，然後投入廣告，透過媒體這個擴音器大肆播放。在我獨立開業之前，製作 Mr.Children 的〈色彩〉音樂錄影帶時，歌詞寫著自己無足輕重的作品，傳到全世界各地，取悅了從未謀面的人。廣告就是如此，人和人之間的傳遞就像是水桶接力，不斷往下傳。與其拿著傳聲筒試圖放送到遠方，不如誠心感動身旁的人，只要心意真正傳達給一人，就會再傳給下一個人，就像漣漪般逐漸向外傳開。秉持著這個想法，我登台演講，我獨立開業，成立 goen，遇見許多美好的人事物。為了遇見更多的人，我登台演講，邀集熟人朋友，每個月舉辦一次餐宴酒會，為自己創造更多美好的機會；但是為了大眾需要，這種一棒接著一棒的傳遞方式則是生平頭一遭。

當時所作的物品並非作品，無法列入我的代表作，平常我也不會拿來說嘴。可是，我深深感受到那種「開始」的瞬間。很多人並不知道迴紋針或剪刀的發明者，因為已經是理所當然的生活用品，我希望打造這種已經無法得知發明者是誰的物品。我認為創作人不應該在作品上留下任何痕跡；所以那些「標示」，在我的心

森本千繪

181

中，我從不認為是自己製作的。

いま、生きている命のためにメディアは何をすべきか
為了存活下來的生命，什麼是媒體的要務

地震發生後一星期，原本預定至北九州到津森公園進行簡報。因為經歷地震災害和核電廠災害的慘烈情況，我更深刻體認到人類是大自然的一部分，所以滿腔激動的想法，我都一股腦地寫進動物園企畫書中。

可是，實際抵達福岡時，才發現和東京之間竟然有著巨大的落差。東京人憂心輻射線危害，很多人都戴著口罩，然而福岡則不見任何人戴口罩，市內街區仍然熱絡喧鬧。我當場愣住，覺得「地震才發生一星期而已，這樣不太妥當吧」。過了一會兒，我反而開始欣賞福岡和大阪的充沛活力。東京的街道黑暗無光，人人都還陷在混亂之中，便利商店和超市的水和食物早已被搶購殆盡，各種狀況不斷。人人透過

182　　　　　　　　　Chie Morimoto

網路蒐集資訊，只靠著大腦判斷思考，結果動彈不得。相較於關東地區的東京，關西地區的街道能夠繼續製造能量，這樣才得以平衡。

抵達動物園，我第一眼見到大象莎莉和蘭正在大便。日本國內正處於地震的災害和核災當中，一不小心就很容易說錯話，動輒得咎，莎莉和蘭卻毫無顧忌地排便，而且糞便大得驚人。我不禁想著「對啊，本來就是如此」；人開懷而笑，動物進食，就會排泄；這幅景象讓我自然而然地恢復了平常心。地震發生之後，雖然自己的行動冷靜，但是當我得知災害的慘烈程度，正感到心情低落時，能夠離開東京，依照計畫前來福岡的動物園進行簡報，實在有助於我恢復精神。

其實地震發生的第二天，三月十二日預定拍攝三得利「BOSS Silky Black」的廣告，但是因為地震緣故而取消。當我前往九州時，這項委託案的創意總監佐佐木宏先生來電聯絡。

電話中，他表示「雖然停止拍攝，是否可以一起有些作為」？地震發生之後，日本電視中，企業的廣告全數消失，只播放ＡＣ日本的公益廣告。在這種情況下，

森本千繪

183

三得利希望有力出力，而且所有和三得利簽約的藝人都願意參加。我回答「Silky Black 的廣告，我們以後再議」，並立刻想出另一項企畫案──總計七十一名演出者輪流接唱〈昂首向前走〉和〈昂首望夜空的星星〉，也就是「歌唱接力」（卷首插圖 XXXI）。

為了能夠盡快播放，我熬夜繪製腳本，從動物園返回東京之後，立刻著手拍攝，然後送進剪輯室，我一人負責全部剪輯，在四月六日開始播放。

現在再看大家的接力歌唱，雖然有些靦腆之感，但是能在災害初期完成，深具意義。

因為在地震發生之後，大家都紛紛採取自律行動，例如大型公演耗電，所以許多演唱會都取消舉行，如同國喪禁止演樂。然而我覺得雖然遭逢如此巨變，這樣的行為反而不自然。

自然と共存しながら、人間は心地よく生きることができる

和大自然共存，人類依舊能夠舒適生活

約在二〇〇五年，以音樂製作人小林武史先生、Mr.Children主唱櫻井和壽為核心成立「ap bank」，透過這項工作，我學習了電氣、能源等知識，所以後來一直設法傳達核電的危險性，以及自然能源的重要性。人類必須向大自然借助各種事物，才能夠活在世界上。人類和大自然共生共存，再設法讓自己的生活更舒適。想吃美食，就必須培育健康的土壤，想要培養感受性，就要欣賞美妙的音樂。所以我覺得在地震災情嚴重的情況之下，更需要美妙的音樂和電影。

可是，日本國內卻認為必須嚴肅以待，所以只播放AC日本影片，停播所有的電視廣告；這類電視節目不能播放，那部電影中的片段不適合上映等，大家突然都神經兮兮、小心翼翼。但是這些不能播放的節目，平常就在播放，大家都在觀看，我實在難以認同這種做法。甚至因為耗電的理由，所以不能播放美好的音樂，簡直矯枉過正；我懷疑這種方式對存活下來的生命是否真的有所助益。

我和周邊人士製作的作品，自信無論任何時候都能夠觀賞和聆聽。我的內心一直保持這種信念，所以才能夠冷靜地製作三得利的「歌唱接力」。

森本千繪

185

どんな時代にも響く「いいもの」を

能夠影響任何時代的「美好事物」

前往福岡時，我偶然參觀了福岡亞洲美術館山下清展，也內化成為我的力量。山下清是一位旅行畫家，厭惡戰爭，不想當兵，所以接到徵兵令時離家出走，流浪日本全國，但是他屢次被抓回。親眼看到山下清的繪畫或拼貼畫時，發現他的作畫能力和畫圖結構真是令人驚艷，獨一無二，無人能仿。

展覽會場除了圖畫作品之外，也展示報導和他的談話，其中一篇是他和岡本太郎對談的報導。兩人的談話非常精采。當時身處戰爭時代，每天都心驚膽戰自己明天能否活命，然而兩人不是暗自感嘆生不逢時，而是面對並傳達「生命的尊嚴」。從兩人的對話當中，深刻感受到在這股想法和意志之下，「自己必須不斷創作」。在地震發生之後，社會上自律氣氛充斥，畫家傑出不朽的作品和話語，不僅感動我心，更帶給我勇氣。

回想起來，自己一路參與「HAPPY NEWS」，以舞蹈形式串聯ＮＨＫ晨間連續劇《幸福鐵板燒》片頭曲，這些在地震發生之前的工作，並不是打著「串聯人和人之間的關係」旗號而作，而是我從孩提時代就一直持續進行的。無論時代、狀況如何演變，即使高樓大廈四處林立，我在內心暗自發誓仍要繼續製作連結人和人之間的事情。

地震已經過了好幾年，那時候的感覺差不多已經遺忘了。然而當下「就這麼做吧」、「這樣非常棒」的判斷基準，我覺得非常了不起。廣播節目播放法蘭克・辛納屈的歌曲或搖籃曲，好聽動人，深夜播放電影的內容，電視台都經過深思熟慮。然而，如今，當時不會製作的作品卻四處可見，令我覺得非常遺憾。

森本千繪

喜怒哀楽の感覚は「細胞」に残る
喜怒哀樂的感覺留在「細胞」裡

有種說法，在電視播放追捕犯人的節目中，當犯人的臉孔投映在螢幕上時，據說觀眾會覺得自己也有能力犯罪。一次又一次地看著犯人狂暴的臉孔時，這種印象會留在體內細胞某處。報導犯罪，其實會促進犯罪。報導當然重要，但是逮捕犯人之後，只需傳遞事實，無須一而再、再而三地詳細報導。

地震的海嘯影像也是一再播放。當時還有許多人生死不明，地震後的那幾天，為了掌握消息，大家都守在家中觀看電視。可是，當每個電視頻道都不斷重播海嘯的影像，兒童感到不安和憂心。在我的推特中，許多留言都希望「能否不要所有的電視台都在報導地震，能否有些電視台播放兒童觀賞的卡通」、「不要只播ＡＣ的廣告，請播放能夠令人放心、度過現況的影像」。這就是我希望盡快啟動三得利「歌唱接力」的原因。

令人感到恐懼的視覺景象或聲音，即使後來消失了，這種恐懼意識卻會留在細胞深處。眼睛所見，雙手所觸，都會確實記憶在體內。如此想來，好壞不論，媒體具有逼迫人精神的力量。所以，如果會在細胞留下不好的回憶，無論多麼威風，或是多麼深具藝術性，我絕不參與，我只繼續製作真正美好的事物。

「おばあちゃん」というファンタジー

「老婆婆」傳奇

思考「真正美好的事物」時，我想到「老婆婆」這個關鍵字。和我交情匪淺的宇宙物理學者佐治晴夫先生，曾經告訴我「老婆婆是種奇妙的存在，老婆婆會拯救地球」。

據說在生物學上，雌性動物過了生產時期之後，會變成雄性。然而，人類的女性即使生理期結束，身體狀態和男性毫無不同，仍然還是「女性」。因為女人直到死

亡，都認為自己是女性，終其一生，都以女性的身分，時而溫柔時而勇敢地表達自己。我曾經詢問過動物園長，知道物種和人類最接近的猩猩，並沒有老婆婆的存在，所有的猩猩都會變成老公公。只有人類存在著老婆婆。因為周圍認為她是老婆婆，自己也認為自己是老婆婆。

周圍打造自己，自己打造自己，這是人類獨有的能力。所以當佐治先生告訴我時，我覺得「老婆婆」真是一種有趣美好的存在。

經過那次的大地震，人類經歷了大自然力量的恐怖。我自己曾經差點溺死在海浪當中，所以不難想像海嘯的恐怖。大自然無可抵抗的力量，以及無數性命的消逝。眼前盡是悲傷難過的事情，這種時候思考「應該如何定位創造」，我想應該就像是老婆婆的存在，或像是撫慰哭泣孩童的安眠曲，或像是女性孕育生命的子宮。

既然老婆婆是一種奇妙的存在，基於老婆婆存在的這種立場從事創作，表示人類認同了一項奇妙事物，當我想到、畫出，就能成真。只要運用這種立場思考創意即可。

Chie Morimoto

佐治先生曾邀我聆聽宇宙的聲音，呼～呼～的節奏速度，和母體中胎兒的心跳節拍相互呼應，據說嬰兒誕生的周期，可用地球誕生的計算式加以解釋。孕育一個生命，就像母親生出地球。孕育生命不是一件隨便平常的事情。人類總是不斷追求更新奇進步的事物，正因為如此，我們才應該注意到更多像「老婆婆」這樣理所當然卻不簡單的人事物。

もっと「不思議」を
打造「更不可思議」

佐治先生還告訴我宇宙是一種大緣分。他透過計算式，為我深信不疑的奇幻、宇宙真理，提供科學的解答。所以遇見佐治先生以後，自己內心苦悶煩惱的事物，終於能夠得以一一整理。

前幾天，我邀請宮澤理惠和佐治先生上節目對談，當天是雨天，在對談結束之

森本千繪

後，三人一起搭乘電梯下樓，佐治先生又告訴我「今天所下的雨是七十年前流下的眼淚」。

他說天降的甘霖，會滲入土壤當中，等到再次蒸發，成為雨滴，要花費七十年。

所以佐治先生說「今天流下的眼淚，會混合到七十年後的雨水當中」。大自然的循環已有科學的論述證明，然而加入「眼淚」的故事，這項理所當然的理論聽起來就洋溢著浪漫的氛圍。同樣一件事情，如果能夠加入浪漫元素，就能夠化為美好。當嬰兒呱呱落地、哇哇大哭所流下的眼淚，在他七十歲時會成為雨滴，再度降臨大地。雖然我的祖母過世時未及七十歲，但是接下來的數十年後，那些已經不在世間的人的眼淚，將成為今天的雨滴落下，這是多麼神奇的事情，激發更多的想像力。

不同的說法或表現方式，能夠讓普通事物顯得尊貴，這個道理和商品銷售的廣告想法一樣。佐治先生總是教會我了解許多道理。

佐治先生已經八十歲，仍然對世上許多事物感到好奇。在他和宮澤理惠的對談當中，宮澤小姐多次詢問佐治先生「為什麼呢」？結果佐治先生說「妳對很多事情感到

192 Chie Morimoto

好奇，這種態度非常好」。

「因為覺得好奇、不可思議，才有故事誕生。如果人類再也不覺得好奇，就沒有故事誕生了。」

原來如此，我完全贊同。兒童總是對各種事情感到不可思議，所以處處都有故事誕生。我不能自以為萬事皆通，要更有好奇心，這樣生活才有趣。

自分で作品を抱えないから軽やかでいられる

不獨自掌控作品，所以能夠輕鬆以對

和人相遇相識，總是學到許多事物。我想要談談畫家黑田征太郎。

二〇一一年夏天，因為《SWITCH》雜誌（SWITCH PUBLIC 出版）的企畫案，我前往紐西蘭，因而結識黑田先生。黑田先生前往紐西蘭的南島，我則前往北島，各自旅行，畫下旅途中的大自然景色、相遇的人、想法等。回到日本之後，相

森本千繪

互觀賞對方的作品，舉行對談，這時我才初次見到黑田先生。

不僅是在紐西蘭，黑田先生走到哪兒畫到哪兒。遇見黑田先生，我甚至懷疑自己其實不能算是喜歡畫圖。向來自以為愛作畫，但是得知黑田先生的作畫態度時，我才被點醒，得知或許自己並沒有非常喜愛畫圖，我大受刺激。

觀察黑田先生，才知道自己作畫是懷有目的，才確實知道自己不是單純喜歡作畫的人。能夠及早知道這種差異，我真是幸運，否則一直被蒙在鼓裡，將來可能遭遇打擊挫折。透過黑田先生，我及早了解到自己的定位。

此外，黑田先生還教導我不要自己統攬萬事。黑田先生四處作畫，也隨手四處贈畫。他越畫越多，然後從不詢問他人的意願，就郵寄送給親友。goen。就曾經一天內收到好幾幅畫作。收件人不同，他的繪畫主題也會有所不同，例如小倉的壽司店就會收到以「魚」為靈感的畫作；《coyote》雜誌（SWITCH PUBLIC 出版）總編輯則收到「郊狼」的畫作；因為我曾經和黑田先生合作北九州動物園的企畫，再加上我飼養一隻名為「薩部」的狗，所以他老是送我和動物相關的畫作。我相信全國各

地有很多人都常常收到黑田先生的畫作。

這些收件人當然不會丟掉畫作。作品美不勝收且令人開心。當事人的家變成黑田先生的畫作倉庫。最初我都收藏在Ａ４大小的箱中，後來裝滿了，現在換成瓦楞紙箱收藏。換句話說，黑田先生有許多外接硬碟、倉庫和美術館，而且已經分門別類。

如果自己收藏作品，心理壓力反而越來越沉重，不易產生嶄新創意。可是，裝個外接硬碟，就可以更輕鬆繼續進行自己希望的事物。

而且這些收畫的人，除了開心之外，也會談論黑田先生，達到宣傳的效果。我總認為黑田先生像個「畫圖的寅大叔」。無論是寅大叔或是裸大將阿清，一位稱職的旅人會主動為旅途上相識的人、或是仍居留原地的人創造故事。不過，我相信黑田先生只是一心想要畫畫，畫畫令他開心，他從未考慮過自己是否要畫得漂亮，或是要累積大量作品一邊出書，或是要銷售作品。黑田先生和菖蒲學園的人，都只是一心想要畫畫或刺繡，從不做他想。所以，黑田先生是真正的旅人，自由奔放，無拘

森本千繪

195

無束，魅力十足。所以當我自己沮喪萬分，覺得拘束不自由時，我就非常想念黑田先生。遇見黑田先生之後，我希望自己能夠活得更輕鬆、更自由。

点がつながり、円になる
點連成線，線連成圓

佐治先生、黑田先生、鼓手中村達也先生，還有 Dance Company Condors 的近藤良平先生，我們相遇結緣，持續至今。這些人的共同點就是藉由人類的軀體，爆發最大的能量和靈魂精神力量。所以，即使軀體明日不在人世，仍有源源不斷的力量從內部湧出，繼續影響他人。我遇見他們，確實影響我對人生的看法。

這些人就像是大自然的神明。土神、水神、風神，各具不同性質，但都是大自然的一部分。這些人和風定下誓約，和水定下誓約，各有鮮明性格，所以我非常喜歡他們。

他們不會受到大眾的消費。所以我擅自賦予自己一項使命——認識他們而感動的事情，以及對於他們想要傳達的事情，在感同身受的同時，不過度消費，卻又能廣為傳達。我擅自認為連結大自然界和人類世界是我的工作。

我還參與「coen」的孩童工作坊，以及動物園的工作；其實，「孩童」和「動物」也是如此。我希望自己能在不同生物出現時，不以外表或言談判斷，而是探索內在靈魂，從這些能夠影響他人的傑出靈魂當中，擷取人類生活所需的精髓，加以翻譯詮釋，傳遞給更多人。我一直認為這些必須透過自己的身體才能達成。

人和人的相遇，真的是一件樂趣無窮的事情。

例如，黑田先生和達也先生的交情深厚，黑田先生常談及達也先生的事情，也常說改天介紹認識。結果，去年，在黑田先生不在場的情況下，我遇見了達也先生。此外，佐治先生還為我介紹節目企畫的倉本美津留。因為每個人身旁都有密切相關的人，都會受到他人的影響；人際關係因此左右相連，相連不斷，最後會像是坐上大圓桌一般，連成一圈，不知道起頭終點在哪裡，不知道面對正面的座位是哪

森本千繪

197

個。感覺就像是在認識黑田先生之前，其實我已經認識達也先生。不過，無論起點終點為何，都無關緊要；點連成線，最後會連成圓形。人和人之間的相遇，最後會形成一個大圓。

出会いが答えを与え続けてくれる
相遇會不斷提供解答

工作上，常常心有所思，就會遇見相關的人事物。這時候，我總覺得這是一種肉眼看不見的巨大力量，告訴自己的想法是正確無誤的。

我和松任谷由實的相遇就是如此。有一天，任職於NHK的大學時期朋友來電聯絡：「松任谷由實主持新節目，她希望森本上節目。」大家或許不相信，當時我正在車中聆聽松任谷由實的歌曲〈守護著你〉。所以接到電話時，我簡直不敢相信這種奇妙偶然。接著，我詳細詢問之後，才知道自己要擔任松任谷由實新節目第一集

的嘉賓，一起前往高野山。

為什麼我正巧在車中聆聽松任谷由實的歌曲呢？在那之前，我出席柚子的北川悠仁的結婚典禮。典禮上，松任谷由實坐在主賓席上，並演唱〈守護著你〉。聽說當時松任谷由實的喉嚨不舒服，所以無法順心如意地一展歌喉。即使如此，她仍然雙眼盈淚，熱情高唱〈守護著你〉。長期以唱歌為業的歌手，果然不同凡響；即使歌聲不盡如意，唱歌的神情姿態仍能感動全場，我獲得極大的鼓舞。

後來，在節目拍攝中，松任谷由實前來goen。時，或在前往高野山的旅途上，兩人天南地北地聊著各種事情。身為表演者，她在向前邁進時，隨時都密切注意人類的本質或核心，以及最應尊重的心意。第一次見到她時，她說：「女人無需威嚴。」總是不惜一切、全力奮鬥的她認為女性不能失去柔軟的身段。每天工作時，我經常想起她說的話。

節目結束之後，我們也常私下會面，有次共餐的時候，她說：「我腸枯思竭，沒有任何嶄新的靈感。想要不斷創作新曲，真是一件不容易的事。」

森本千繪

對我來說，松任谷由實是一個傳說，然而她其實是一個活生生的女性，是一位創作人，她掙扎奮鬥的身姿，令我感動。然後她又說，無論累積多少的經驗，當一件真正好作品誕生時，真的是打從心底高興。自己也身為一個女人和創作人，她的態度帶給我許多力量。

那時，她還提到「令人懷念的未來」。

「創作全新作品時，只能從根本、過去當中尋找新事物。」

雖然我參與各種不同的工作，但總覺得自己是第一次參與，所以設法回到似曾相識的場所。所以當我聽到松任谷由實說出這種說法時，我深深贊同。

過去の中に見つける新しさ

從過去找到嶄新

松任谷由實的成長過程和我相似。她就讀天主教的國中和高中，畢業於美術大

Chie Morimoto

學。第五章中曾提到天主教系統的學校重視歌唱和繪畫，每逢宗教節日，例如「今天是聖母瑪利亞的日子，大家一起來唱歌」，主事者會帶領大家唱歌，或是「聖誕節即將來臨，一起來製作月曆」，帶領大家畫圖。人生路途上，每逢感謝、欣喜、傷悲之時，總有歌唱和繪畫相伴。我和松任谷由實都在童年時期，體驗這種生活。

然而，就讀天主教女子學校，對於千金小姐般的生活，我們都抱持著叛逆的態度，深受搖滾、強而有力的事物吸引，所以都進入美術大學。後來，松任谷由實朝著音樂方向發展，我則選擇作畫，但是都像是溫柔有力的聖母瑪利亞，運用簡單明瞭的方式表達清晰鮮明的訊息，在主要的媒介上廣為傳播，並將這項工作視為自己的使命。

其實，聖經或聖歌並非都是神聖無瑕。舊約聖經的第四章當中，亞當和夏娃有兩個兒子，兄弟二人爭奪上帝的寵愛，由於心生嫉妒，哥哥殺死了弟弟。我在小學一、二年級時讀到這則故事，當時還是個孩子，讀到哥哥竟然殺死弟弟時，不敢置信，內心激動不已。後來，哥哥遭到了放逐，我又覺得上帝居然做出這種決定，非

森本千繪

201

常驚訝。書中的插圖相當嚇人。舊約聖經都是奇幻故事。摩西分海、諾亞方舟，都是孩童讀起來樂趣無窮的故事，其中還有歌曲，還有圖畫。

和松任谷由實相遇，我重新體認到自己表現方式的根基，在於編寫故事，或是在故事中注入寓意，如果能夠透過歌曲和繪畫，就一定能打動人心。然而松任谷由實早就已經明白這點，並利用這種力量，繼續表現自己。

このときでなければつくれない世界がある

唯有當下能夠打造而成的世界

松任谷由實在二〇一三年發行的專輯《POP CLASSICO》，就是在兩人相互了解對方的成長經歷之下，一起打造而成的。最初我接獲的訊息是這張專輯的概念就是《POP CLASSICO》。乍看之下「POP」和「CLASSICO」是反義詞，而且我還得設計成「看似簡單，卻越看越不明白的世界」。

當下我決定只以文字設計，於是打開舊約聖經，串聯起聖經當中的所有要素。結果，我發現聖經中的古老裝飾看起來像是水母或深海生物，想必造型靈感來自這些生物。有了這項發現，所有事物都顯得趣味十足。聖經世界的不可思議、聖經世界的每則故事，都注入在每個文字當中。所有的裝飾文字，相互串聯，彷彿是從《POP CLASSICO》的「P」開始發展的故事。

主題是以深海為舞台，精子和卵子相遇，受精、著床，胎兒出世等過程的神秘故事，擺在裝飾各種大海生物的文字上。簡報用的小冊子，我大量使用拼貼，再加上我親手繪製的圖畫和文字。總製作人松任谷正隆更為精簡每個文字當中所含故事的細節，然後修正設計，終告完成。專輯封面是以原畫為本，製成二～三公尺大小的立體道具，進行拍攝。

這項設計不僅用於專輯封面，也用於宣傳的音樂錄影帶中，表現出從太古時代，脈脈相傳的生命誕生奇蹟，也是所有人類歷經的宇宙之旅。

這項設計的誕生來自三一一東北大地震經驗，以及在過去之中尋找新事物的「令

森本千絵

人懷念的未來」。換言之，所有事物都是相關串聯的。同時，從二〇一三年開始，

無論是「組曲」、新垣結衣的佳能「EOS M2」廣告，或是三谷幸喜的舞台劇《聲》

美術設計等，我都親自繪製草圖。自己的名字中有個「繪」字，我不能辜負這個

名字。

我認為《POP CLASSICO》達到自己的期望。其實很久以前，唱片公司曾經委

託我設計專輯封面，那時松任谷由實還不認識我，我又正好在參與 Mr.Children

的專輯封面工作，所以並未答應承接。不過，那時的畫技可能無法達到目前的層

次。所以時機是非常重要的。

なぜ、世の中にヒーローやアイドルが必要なのか

為什麼世界上需要偶像和英雄

我認為有真本事、真功夫的真品才是英雄，真品能夠「震懾一切」。而且，這種

能夠震懾一切的真品絕非速成，必須經過時間環境逐漸養成。

雖然我是天主教徒，前些日子，我必須在不動明王前誦經。當時我仍在思索「什麼是震懾一切」？

無論是神社、寺廟或是教堂，如果空間內空無一人，充其量就是一幢建築物罷了。可是，當人在建築物中祈求願望，相信神明的信念逐漸累積，建築物就會成為神聖的場所。東京鐵塔或太陽塔也是在許多人的仰望之下，成為一種象徵。

同樣道理，自己作品的價值，會隨著各個時代的觀點而有所變化。作品長期累積各種人的想法和願望，或是成為某人的持有物，慢慢變成為名副其實的「真品」。

想要成為真品，身為創作人，一開始就必須真心製作，因為這樣的物品才會吸引許多人聚集前來，甚至許下願望。

「超人力霸王」也好，「原子小金剛」也好，因為作者是真心打造出這些英雄，期待帶給人類希望，覺得「如果是原子小金剛，一定可以為人類解決問題」、「如果有多啦Ａ夢，未來就會改變」；所以人類相信這些英雄，那些「人、事、物」是否為

森本千繪

205

正確的解決方法，或是否真正存在，其實都無所謂，因為身負眾人的願望，所以擁有力量。如此定義「英雄」的話，教堂、神社都是英雄，只要能夠散發能量，吸引眾人前來祈願，都能算是「英雄」。所以，震懾一切的英雄、萬眾服膺的偶像、眾人祈求的夢想，這是每個時代都不可或缺的。

相反地，如果無法獲得祈願、信仰、尊敬，就無法震懾一切。

現在這個時代，很難遇見能夠震懾一切的人。每個人都做夢，每個人都能夠成為偶像，這樣當然很好，然而昭和時期的偶像擁有迷倒眾生的魅力，創作歌曲的作詞家也都對自己的職業感到自豪。「大家都做得到」、「大家一起創作的喜悅」，當然可算是美好的時代，因為透過工作坊，我深深感受到每個人都能夠參加的好處。然而，我仍然憧憬希望有個無人能出其右、獨一無二、萬眾服膺的象徵。

每個人都能夠平等受教，所以不易出現萬眾服膺的人物。正因為時代的潮流如此，眾人才更期待這號人物的出現。我希望遇見這號人物，並成為溝通橋樑，廣為傳達這些真品的傑出之處。

Chie Morimoto

明日、死ぬかもしれないという覚悟で

必須要有可能活不過明天的覺悟

二〇一五年，goen°迎接成立第九年。維持公司的營運實在不容易。

兩位新設計師進入公司任職，雖然是新人，我卻無事可教。因為，每次的工作都是初次嘗試，所以沒有可交辦接手的工作。或許將同樣的工作規則化，決定森本模式的做事方式，就像書籍裝幀步驟一樣的話，會比較輕鬆。可是，工作的委託來源等，每次的方式都不盡相同，我自己本身也不斷變化。雖然，從博報堂時期，我仍然堅持相同的主張，但是進行方式隨著狀況不同，則會大幅度改變。

我不知道自己的未來會如何改變，但是我不畏懼改變，只要好浪前來，我希望自己隨時都已準備萬全，乘浪而起。

我的話看似一再重複，因為我只是一心想創作真正美好的事物。我不希望明天病倒，或是就此離開人世，或是明日失去最重要的人時，自己的作品是羞於見人

森本千繪

207

的。我絕不容許自己的作品有愧於生命。

這股志氣，在面對牽涉金錢的工作時，可能消失、褪色、迷失方向。不過，只要想到明日可能死亡，我就會堅定意志，打造有益身心的傑出作品。只要這股信念堅定，應該就沒有問題。

各位請想想，在一張白紙上畫圖，那幅圖畫將會化為具體。為了實踐計畫，即使勞心勞力，令人欲哭無淚；但是當腦中的想法成形時，就能透過實際物品，遇見從未見過的人。這種不期而遇，甚至令人覺得根本就是命中注定；但是這種奇遇真的隨處都在發生。

如同沖繩防波堤的姐妹所說「當有所行動時，想要動手畫，想要表達，這一連串的過程或許才是最重要的」。在設法表達傳遞想法的過程當中，就會誕生金澤老婆婆所說的「緣分」。換言之，為了遇上「緣分」，才有這些過程。

無論契機是來自工作，或是來自白紙圖畫所產生的相遇，結果都會為自己的人生反饋重要意義。所以每每持筆坐在白紙前時，我總是忐忑不安。因為，即將畫下的

事物將發生在現實當中，因為作畫就是一段緣分的開始。

見たい夢が、いつも私をその先に

夢想引領我向前邁進

透過本書，回想自己以往的工作，自己透過各種方式，實踐了「描繪未來藍圖，並進而化為現實」。為了實踐更美好的未來，我希望改造人類的核心和根本。

許多科幻片，在描繪製作的當時都還是空想，後來卻有不少化為現實，例如火箭或手機。這些都歸功於當時作家或導演的想像，希望能夠有這樣的物品，然後技術進步而實現。如果最初沒有撰寫故事的人，未來是不會改變的。

我無法因單純作畫而獲得滿足，我希望描繪出大家的夢想，描繪出領先半步的世界。

所以，即使是在困境中描繪出的畫作，將來可能成為牽引自己的韁繩，或是成為

森本千繪

導引方向的地圖。對於自己尚未抵達的境界，尚未完成的事情，我可以先畫下成形，以便牽引自己前進。所以我不畫眼前的世界，或是不可能到手的桃花源。如果各位覺得我的圖畫非常美好，並非我看過如此美好的世界，而是我希望前往那樣的世界，所以我畫在紙上。

本書第一章中，我寫下如果有兩種選擇，我會選擇光明的一方。

我常使用開心的事物，溫和的顏色，所以常有人認為我是個開心溫和的人。但是真正光明的人，無法打造出光明的事物。我其實非常自卑，不夠獨立自主，心中懷抱邪惡和黑暗，所以我比任何人都想要前往光明的一方，所以持續製作光明的作品。為了描繪夢想，所以總是望向未來。

結語

おわりのことば

メインストリームの中で表現し続ける

在主要夢想中，不斷傳達

二〇一四年七月，我舉行結婚典禮（卷首插圖Ⅲ9）。為了準備結婚典禮，我卯足全勁，後來猛然發現，我竟然怠於工作約四個月，也未參與任何影像的演出。

可是，這場結婚典禮，促使我重新確認創作上的重要想法。

結婚典禮之後，出席參加的松任谷正隆先生說道：「我從沒見過結婚典禮上的新娘看起來如此客觀，妳根本將這場典禮視為工作吧？」

的確如此。雖然說是自己的結婚典禮，準備過程和工作完全相同。我先在素描簿上畫下理想，撰寫企畫書，和共同編織故事的創作人討論無數次，一邊溝通，一邊整理想法，進而拓展，打造「結婚典禮」。喜宴上，新郎新娘在各自的過往人生當中相遇的人齊聚一堂。這次的喜宴不僅是家人親友出席參加，顧客的社長和各界高層人士也都出席。所以，為了取悅所有客人，無論孩童也好，或是社長層級也

212　　　　　　　Chie Morimoto

好，我希望打造一個全員都能享受和感動的娛樂活動。不過，說到感動，如果自己過於感動，反而會嚇到觀者，所以適度穿插歡笑和感動，像是製作一部喜劇電影。

整個過程非常耗時耗力，超乎想像。可是，從以往的工作中學到的平面設計工具、空間的打造方式、活動的形式，都正好派上用場。真心打造任何人都能享受的時間和空間，真的非常有趣。我再次確認這就是自己想從事的工作。

現在的時代，想要表現自己時，無須透過大型媒體，經由社群網站或是You Tube，每個人都能夠輕鬆發表自己的設計。透過這次結婚典禮，我體認到並非懂者自懂，而是要以每個人都能享受的主流一決勝負，主軸運用感動人心的表現，這才是真正的樂趣。

無論是音樂、電影、戲劇等各種表現，能夠在主流一決勝負的人，能夠不斷回應期待。例如演藝界的野田秀樹、蜷川幸雄、三谷幸喜；音樂界的 Mr.Children、松任谷由實；電影界則是山田洋次導演、是枝裕和導演等，每個人都在自己的作品當中加入藝術、實驗，或是異常，確定故事核心，在自己的工作崗位上不斷回應大眾

森本千繪

效。我也期許自己能夠成為在主流奮鬥的創意總監。

的期待。這種精神實在驚人，而且跨越領域藩籬，具有搖滾態度，常人絕對難以仿

心の故鄉と懷かしい未來

內心故鄉和令人懷念的未來

準備結婚典禮的過程中，我另有一個感受；自己是抱著必死的感受，設法碰觸生

存的部分。設計「活著」，我集合各種「活著究竟為何」的相關想法；甚至可說，我

以感受死亡的方式，以便達到活著的最高潮。我和優秀的影像工作人員共事時，

有時會瞬間感受到自己將死、甚至已經死亡。這種感覺難以言喻，就像是生死交

關、徘徊在陰陽兩界。

活著卻感受到死亡，注視著生死循環。

猛然覺得這是我最近關心的主題之一。

緣定的結婚對象出生、成長於奄美大島。不僅是奄美大島，日本的許多地方都有自古相傳的傳說。例如奄美的木妖，遠野的河童。雖然不知道是否真的存在，可是這些故事已經扎根在那片土地，到了當地，就能夠聽聞感受到。

從小就聽聞這些傳說和故事，體內就有相信夢幻的能力，也就擁有描繪夢想的能力。故事傳衍的場所，就會是心靈歸屬的故鄉。很可惜地，現在的東京似乎再也不見古老傳說，雖然有許多都市傳說代之興起，可是，說實在地，應該無法成為心靈歸屬的故鄉。

幻想是心靈的避風港。奄美大島的方言「NERIYAKANAYA」、沖繩的方言「NIRAIKANAI」，都是指人生結束之後，在大海彼岸的靈魂歸處，也是生命起源，桃花源。就像是聖誕老人，雖然不必相信是否真有其人，但是如果選擇相信，故事留存心中，可以讓人生更輕鬆。雖然家人親友過世令人悲傷難過，但是將來自己也將死去，就能夠重逢。如此一想，就覺得必須確實「活在當下」。

不僅是琉球的文化，各國都有和亡者交流的不同文化。我在斯德哥爾摩所見的

墓前，都有一方餐墊大小的花園，種著各自喜好的花朵；並非擺上花瓶插鮮花，是讓植物從根生長。有些花園充滿綠意，有些則穿插配置黃花和玫瑰，俏皮可愛，每座墓都各異其趣。望著這些花園，彷彿看見亡者的臉孔，還能夠得知亡者生前的人品，家人對亡者的關愛，甚至看見亡者周圍人士的臉孔。每座墓就是一個家族的故事，各有不同，各有和亡者交流的形式。我深深覺得感動。

不劃清陰陽界線，即使過世仍然繼續交流，提供我將來創作幻想和現實之間故事的靈感。前言寫到在創作當中，設計活著和接觸死亡相關，設計松任谷由實專輯《POP CLASSICO》誕生主題的圖像，「靈魂歸處」是「生命起源」，陰陽界相連，都不約而同地和松任谷由實所說的「令人懷念的未來」，具有異曲同工之妙。

認識松任谷由實、結婚等對我而言，正好提供思考創作「生命起源場所」的契機。

回想過去，國中就夢想進入廣告界，也如願進入廣告界，並參與許多工作。

真的衷心感謝許多「緣分」的牽線，讓自己經歷寶貴的經驗。不過，每次我都覺

得自己腦汁絞盡、體力耗盡、身心交瘁。所以現在我深刻體認到如果自己想要在主

流繼續奮戰，身為女性、創作人，我就必須壯大這身創作母體的能量，然後更需好

好迎接、培養體內孕育的事物。

藉著結婚之便，我搬到靠近大自然的透天厝。獨立開業時，goen。辦公室位於

表參道上大廈的其中一層，現在一併移至新居一隅，工作人員和goen。都改頭換

面，重新開始。

如果說以往的goen。是在花盆中栽植，然後開花結果；現在已經更換土壤的

我，接下來將會滲入土壤，確實扎根，吸收世界的各種事物，描繪出過去和未

來、生和死等巨大循環的印象藍圖，讓母體的能量能夠豐富多彩。如此一來，我的

體內將進駐、誕生嶄新事物，任何人欣賞我的作品，都能夠觸及深處，豐富內心。

未來，我將創作哪種影響時代又令人覺得懷念的幻想呢？我自己也非常期待。

森本千繪

あとがき

後記

只有獨自一人絕對無法創作任何事物，這次藉由文字撰寫，感觸甚多。

工作和技巧有各種方式進行，然而專業之前，首先要想到人生方向和發現。

人類有心有思想，命運如何左右，每個人如何迎戰、前進，各有所異。

創作這本書時，我的肚子裡正在孕育一個新生命。對女人而言，這是無可取代的創作，相信當我成為母親之後，將有更多新想法加入自己的文字當中。我希望自己可以不斷超前邁進。

能夠以自己的話語撰寫這本書，多虧葛西薰先生的鼓勵，在日本，他是我最尊敬的人。感謝他，這本書才能夠擁有氣息，和大家相遇。保守卻是真實體驗的文字，都化為寶物。

衷心感謝葛西先生的細心和設計（此指日文版本）。

218

Chie Morimoto

此外，也感謝設計師增田豐。

謝謝統籌歸納本書構成的川口美保小姐。

兩人都經歷搬家和結婚，著實想念聊天談心的時間。

衷心感謝川口小姐。每次開會討論，我的想法都有所改變，仍耐心應對編輯，將我的想法以最貼我心的形式，忠實呈現。

此外，不同凡響卻有些羞於見人的書名，謝謝文案寫手林裕先生。我和他的深厚交情從博報堂時代持續至今。

此外，謝謝向我尋求「技術」而願意出書的 Sunmark 出版的武田伊智朗先生、桑島曉子小姐。

謝謝兩位耐心等候對出書躊躇不前的我，總是笑顏面對任何停滯延遲。謝謝兩位

森本千繪

不斷鞭策我，令我重新注意到許多事物。

最感謝各位讀者。

謝謝各位陪我閱讀這些瑣事累積而成的故事。

如果能夠為各位提供感動內心的事物，則甚幸。

希望各位讀者在書中找到「良緣」。

最後希望各位都能放手一搏，充實度過明天。

森本千繪

森本千繪｜CHIE MORIMOTO｜日本知名設計師、藝術總監、goen。設計事務所負責人。一九七六年生，從小與熱愛音樂的祖父一起生活，祖父教她將快樂及重要的事情轉換成歌曲和顏色，這對她日後創作有很大的影響。武藏野美術大學畢業後，進入日本第二大廣告公司博報堂與博報堂creative box Inc.，二○一二年以Mr.Children的電車車廂廣告榮獲東京ADC賞，二○○三年上市的「8月麒麟」氣泡酒，是她百件包裝設計作品。二○○七年以發明相遇、實現夢想，為人搭起溝通的橋樑」為目標，成立設計工作室goen。除了擔任goen的藝術總監外，同時身兼知名藝人如Mr.Children、Salyu、坂本大雨（Miu Sakamoto）等歌手專輯的平面設計，也擔任過廣播節目主持人，知名廣告雜誌《廣告批評》美術設計，創作兒童繪本，甚至與建築家如隈研吾攜手都市空間企畫，遊走於各種媒體和空間之中，是個多元創作者。

二○○四年，森本千繪榮獲日本平面設計師協會（JAGDA）新人賞大獎，會長勝井三雄（Mitsuo Katsui）讚譽她：「以一種前所未有的步伐前進。她的作品帶有一種多元交流的特別風格，而她在策畫階段就和團隊成員一起創作。與其說要從作品中得到什麼提示，不如看清一個事實，她利用了人的資源，完全超越了個體的界限。」多才多藝的森本千繪曾經參與製作三得利咖啡「BOSS Silky Black」電視廣告、佳能「無反光鏡相機EOS M」的電視廣告影片、NHK晨間連續劇《幸福鐵板燒》片頭影像等，受邀策畫三越伊勢丹百貨母親節活動「goen。plant planet」，擔任松任谷由實（Yumi Matsutoya）演唱會，專輯的宣傳設計，以及負責三谷幸喜（Koki Mitani）監製的舞台劇《聲》的美術監製。

森本千繪與名導演是枝裕和（Hirokazu Koreeda）是「好鄰居，也是工作上的協力夥伴，《空氣人形》、《海街日記》的電影宣傳品、寫真集等平面設計都出自森本千繪，她細膩地運用視覺與媒材、塑造出獨特的氛圍，給人留下深刻印象。設計師佐藤可士和（Kashiwa Sato）與森本千繪在博報堂曾短暫共事，佐藤可士和別注目完整呈現森本千繪世界觀、作品與活動誕生地的「goen」。他說森本千繪「是後輩、是朋友，也是讓我見識到女性創作者可能性的重要人物」。311大地震重創日本，舉國悲痛，當時由多位歌手接力演唱〈昂首向前走〉〈昂首望夜空的星星〉的電視廣告，鼓舞了全日本，這支廣告的背後起刀者就是森本千繪。

森本千繪獲獎無數：紐約ADC賞、東京ADC賞、ONE SHOW金牌獎、亞太廣告節金牌獎、ACC CM FESTIVAL五十週年特別獎「最佳藝術監製獎」，二○一一年，獲得《日經WOMAN》年度最佳女性銀獎。二○一二年榮獲第四屆伊丹十三獎（歷屆得獎者有糸井重里（Itoi Shigesato）、塔摩利（Tamori）、是首位獲獎的女性，也是最年輕的得獎者。東京ADC、JAGDA、東京TDC會員。武藏野美術大學客座教授。著有《歌唱作品集》（うたう作品集，誠文堂新光社）、《如果和母親生活》（母と暮せば，山田洋次（Yoji Yamada）合著，講談社）等。

蔡青雯｜譯者｜日本慶應義塾大學美學美術史系學士。目前專職口譯與筆譯。

王志弘一選書、設計一平面設計師、國際平面設計聯盟（AGI）會員。一九七五年生於台北。一九九五年私立復興高級商工職業學校畢業。二〇〇〇年成立個人工作室，承接包含出版、藝術、電影、音樂等領域各式平面設計專案。二〇〇八與二〇一二年，先後與出版社合作設立 INSIGHT、SOURCE 書系，以設計、藝術為主題。引介如荒木經惟（Nobuyoshi Araki）、佐藤卓（Taku Satoh）、橫尾忠則（Tadanori Yokoo）、中平卓馬（Takuma Nakahira）與 COMME des GARÇONS 等相關之作品。作品六度獲台北國際書展金蝶獎之金獎、香港 HKDA 葛西薰（Kasai Kaoru）評審獎、韓國坡州出版美術賞、東京 TDC 提名獎。著有《Design by wangzhihong.com》。

SOURCE SERIES

1 鯨魚在噴水。｜佐藤卓
2 就是喜歡！草間彌生。｜ Pen 編輯部
3 海海人生！橫尾忠則自傳｜橫尾忠則
4 可士和式｜天野祐吉、佐藤可士和
5 決鬥寫真論｜篠山紀信、中平卓馬
6 COMME des GARÇONS 研究｜南谷繪里子
7 1972 青春軍艦島｜大橋弘
8 日本寫真 50 年｜大竹昭子
9 製衣｜山本耀司
10 背影的記憶｜長島有里枝
11 一個嚮往清晰的夢｜ Wibo Bakker
12 東京漂流｜藤原新也
13 看不見的聲音，聽不到的畫｜大竹伸朗
14 我的手繪字｜平野甲賀
15 Design by wangzhihong.com｜王志弘
16 不只是植物圖鑑｜中平卓馬
17 我在拍電影時思考的事｜是枝裕和
18 色度｜德瑞克・賈曼
19 想法誕生前最重要的事｜森本千繪

coming soon

紅之記憶：龜倉雄策傳｜馬場マコト
無邊界：我的寫真史｜細江英公
我思我想：我的寫真觀｜細江英公
球體寫真二元論：我的寫真哲學｜細江英公

書系獲獎記錄
《海海人生！橫尾忠則自傳》獲 2013 年開卷（翻譯類）好書獎。
SOURCE 書系獲 2014 年韓國坡州出版美術賞。
《看不見的聲音，聽不到的畫》獲東京 TDC 入選。
《Design by wangzhihong.com》獲 2016 年誠品閱讀職人大賞、
2017 年台北國際書展大獎入圍、2017 年東京 TDC 入選。

Source 19

アイデアが生まれる、一歩手前のだいじな話

想法誕生前最重要的事　森本千絵

譯者：蔡青雯
選書、設計：王志弘
發行人：凃玉雲
出版：臉譜出版

發行：英屬蓋曼群島商家庭傳媒股份有限公司城邦分公司
台北市民生東路二段一四一號十一樓
讀者服務專線：〇二—二五〇〇—七七一八
　　　　　　　〇二—二五〇〇—七七一九
服務時間：週一至週五　〇九：三〇～一二：〇〇
　　　　　　　　　　　一三：三〇～一七：三〇
二十四小時傳真服務：〇二—二五〇〇—一九九〇
　　　　　　　　　　〇二—二五〇〇—一九九一
讀者服務電子信箱：service@readingclub.com.tw
劃撥帳號：一九八六三—八一三　書虫股份有限公司
英屬蓋曼群島商家庭傳媒股份有限公司城邦分公司
城邦網址：http://www.cite.com.tw

香港發行：城邦（香港）出版集團
香港灣仔駱克道一九三號東超商業中心一樓
電話：（八五二）二五〇八—六二三一
傳真：（八五二）二五七八—九三三七
電子信箱：hkcite@biznetvigator.com

馬新發行：城邦（馬新）出版集團
Cite (M) Sdn. Bhd. (458372 U)
41, Jalan Radin Anum, Bandar Baru Sri Petaling,
57000 Kuala Lumpur, Malaysia
電話：（六〇三）九〇五七—八八二二
傳真：（六〇三）九〇五七—六六二二
電子信箱：cite@cite.com.my

一版一刷：二〇一八年六月　定價：新台幣三五〇元
版權所有・翻印必究（Printed in Taiwan）

國際標準書號：九七八—九八六—二三五—六五八—六

IDEA GA UMARERU IPPO TEMAE NO DAIJI NA HANASHI

© CHIE MORIMOTO

Copyright © CHIE MORIMOTO 2015

Traditional Chinese translation copyright

© 2018 by FACES PUBLICATIONS, A DIVISION OF CITE PUBLISHING LTD.

Originally published in Japan in 2015 by SUNMARK PUBLISHING, INC.,Tokyo

Traditional Chinese translation rights arranged through AMANN CO., LTD.